U0139612

即刻 | 艺术
阅读无处不在

画花可能无足轻重，但却是我最爱的。

——雷杜德

Pierre-Joseph Redouté

The Book of Liliacées

雷杜德百合花集

[法] 皮埃尔－约瑟夫·雷杜德 ——— 绘

中国美术学院出版社

一生只为画花

约瑟夫·雷杜德（Pierre-Joseph Redouté, 1759 —1840），19 世纪著名画家和植物学家，生于比利时，一生几乎都居住在法国。雷杜德一生创作发表各类花卉插图 2100 余幅，涵盖了 1800 余种物种，其中相当大一部分在雷杜德之前从未曾被人绘入画中。雷杜德以玫瑰、百合及石竹类花卉等绘画最为称名于世，被人们称为"植物插图大师""花之拉斐尔"。

1759 年 7 月，雷杜德出生于比利时圣胡伯特的一个画家世家，尽管缺乏正式的艺术教育，但在同为画家的父亲及祖父的熏陶下，他对艺术拥有极高的天分。雷杜德在 13 岁的时候离开家，拿着画笔游历比利时，以室内设计、肖像绘制以及各种宗教绘画谋生。1782 年，雷杜德随做室内装修和场景设计的哥哥来到巴黎，怀着对绘画的梦想开始给剧院画舞台布景，后辗转到巴黎皇家植物园绘制植物，遇到了当时的巴黎司法部门高官兼植物学家查尔斯 – 路易斯·埃希蒂尔·德布鲁戴尔。德布鲁戴尔十分赏识雷杜德的植物画作，成为他的老师，教他解剖花朵并精确刻画花朵，掌握植物在形态方面的重要特点。这些植物学知识，使得雷杜德能够将他的绘画作品赋予严谨的学术性与写实性。最终在德布鲁戴尔的建议下，雷杜德开始朝着植物学图谱这门学科发展。

1786 年，雷杜德应聘了一份在国家自然博物馆的动植物编录工作。由于他的绘画功底非常好，表现出众，被当时国家自然博物馆的著名花卉画家杰勒德•范•斯潘东克收为学生兼助手。雷杜德从斯潘东克那里学习了新的绘画技法，在国家自然博物馆的工作中也更加让他掌握了植物的准确形态。雷杜德的植物画作因此十分严谨、写实、准确，同时又不失植物之美。当时，雷杜德的作品非常畅销，法国的著名思想家让－雅克•卢梭在出版著作《植物学通信》时，就邀请雷杜德为该书绘制了65 幅精美的插图。之后雷杜德更加声名大噪，他的画作深受凡尔赛宫的贵族们的喜爱，玛丽•安托瓦内特王后（法国路易十六的王后）成为他的赞助人，并任命他为宫廷专职画师。

18 世纪末 19 世纪初的巴黎是植物插画最流行之地，为欧洲科学和艺术的中心。雷杜德在此期间继承了弗拉芒和荷兰传统画家勃鲁盖尔•彼得、雷切尔•勒伊斯、扬•凡•海瑟姆和扬•达维兹•德•黑姆的绘画风格。1804 年，拿破仑•波拿巴成为法兰西第一帝国皇帝。雷杜德画的植物插图受到拿破仑第一任妻子约瑟芬皇后的喜爱。此后，雷杜德成为约瑟芬的宫廷画师，开始在巴黎郊外的梅尔梅森城堡花园里工作。在约瑟芬皇后的大手笔赞助下，雷杜德的事业得到蓬勃发展。此间，他创作出版了当时最全面的植物画集，风行全球，远销至欧美及日本、南非、澳大利亚等地，参与了近 50 种出版物的植物插画绘制。其中，流传最广的是《玫瑰圣经》《百合圣经》和《花卉圣经》插画。书中数百种艳丽的玫瑰成为世界玫瑰插画的经典。如果把雷杜德的作品和同时代的几

位画家相比，显然他的作品更具科学性，画得也更有艺术感。雷杜德致力于用水彩画来表现开花植物的多样性，进行详尽地植物学描述，并以一种"将强烈的审美加入严格的学术和科学中的独特绘画风格"记录了170余种玫瑰的姿容。其笔下的花朵神采各异、颜色淡雅、色泽过渡自然。他还完善了点画的技巧，使用微小的颜色点而不是线条表现他的作品中微妙的色彩变化。在此后的 180 年里，世界各国以各种语言和版本出版了 200 多种玫瑰图谱，并几乎每年都有新的版本被出版。

　　1825 年，雷杜德的工作和成果得到更多人的认可和推崇，查尔斯十世为了表示皇室对雷杜德的支持，授予他骑士称号。他出版的大多数书籍也都得到了皇室的赞助。1830 年"七月革命"以后，雷杜德成为新任的法国皇后玛丽·艾米莉的专职画家。1840 年 6 月 20 日，雷杜德在观察一朵百合时不小心摔倒而去世，被安葬在巴黎的拉雪兹公墓。雷杜德把一生都奉献给了他所热爱的植物研究和绘画事业，用画笔来记录植物的生长特征和他自己的精彩人生。雷杜德在植物插画领域的成就成为至今仍无人能够逾越的巅峰，尤其是其玫瑰及百合作品对后世影响深远，被广泛地用于各种西方装饰画、瓷器等物品上。本书整理出版了其200 多幅百合作品，以期和读者分享。

编　者

目 录

百合

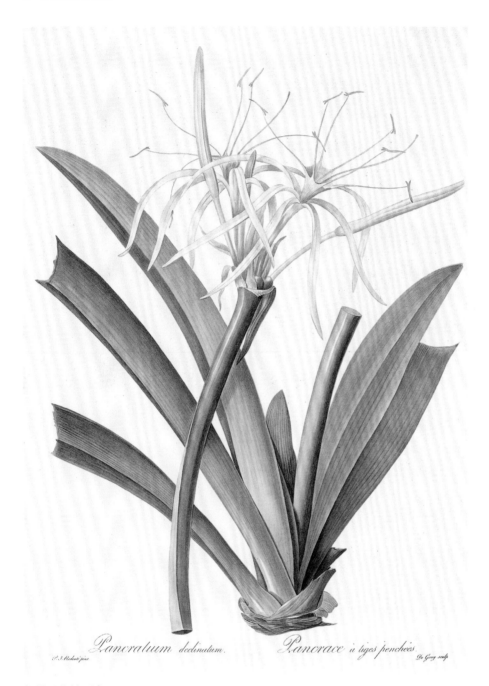

Pancratium declinatum.　　　*Pancrace à tiges penchées.*

P.J.Redouté pinx.　　　　　　　　　　　De Gouy sculp.

加勒比蜘蛛百合

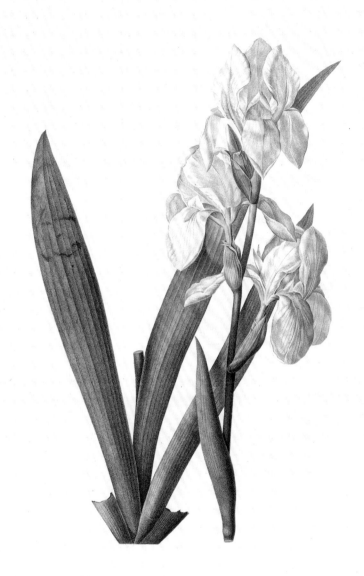

Iris Florentina *Iris de Florence.*

L. P. Redouté pinx. Tessart sculp.

佛罗伦萨鸢尾

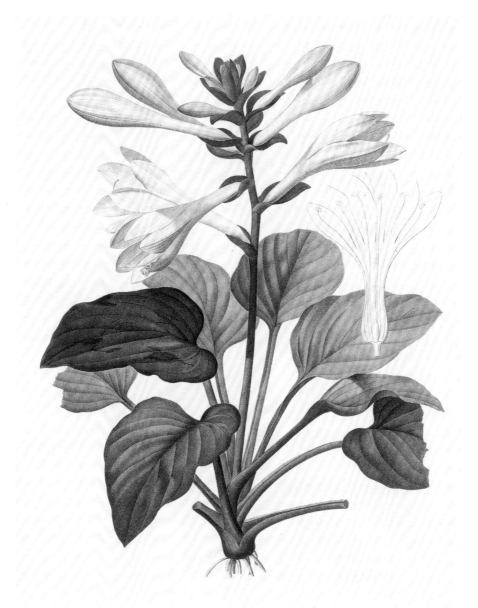

Hemerocallis Iapponica　　　*Hemerocalle du Iappon*

P.J.Redouté pinx.　　　Lemaire Sculp.　　　Tarraieux direx.

玉簪

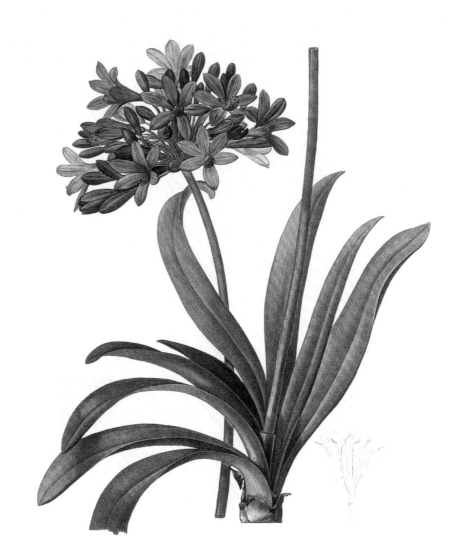

Agapanthus Umbellatus *Agapanthe en Ombelle*

P.J. Redouté pinx. Dequay Sculp Tassart dir.

百子莲

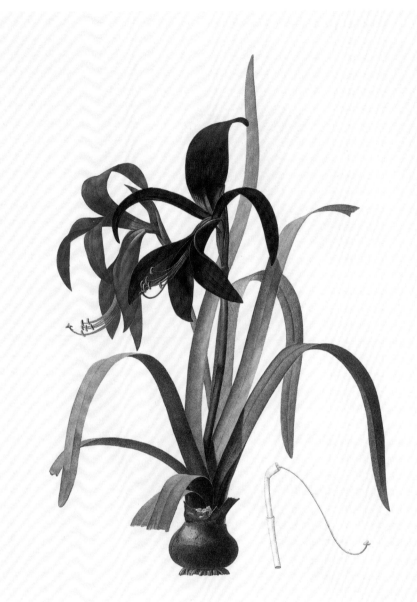

Amaryllis Formosissima　　　*Amaryllis Lys St. Jacques*

P. J. Redouté pinx.　　　Langlois sculp.　　　Bessin direx.

火燕兰

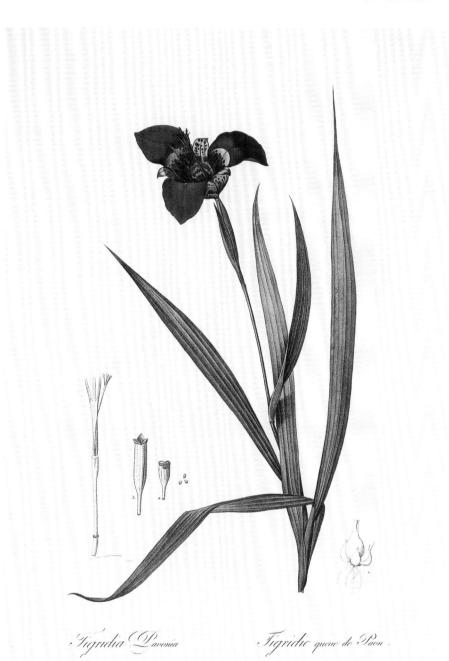

Tigridia Pavonia　　　*Tigridie queue de Paon.*

虎皮花

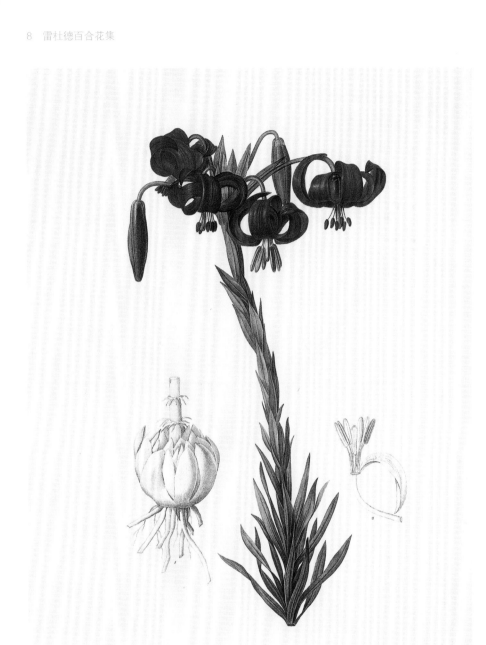

Lilium Pomponium　　　*Lys Pompon.*

P. J. Redouté pinx.　　　de Gouy sculp.　　　Tassaert direx.

红百合

Pancratium Maritimum *Pancrace Maritime*

P. J. Redouté pinx. L. Gérard sculp. Fassart direx.

滨海全能花

Amaryllis Reginæ.　　　*Amaryllis de la Reine.*

P. J. Redouté pinx.　　　　Langlois sculp.　　　　Tassaert direx.

短筒朱顶红

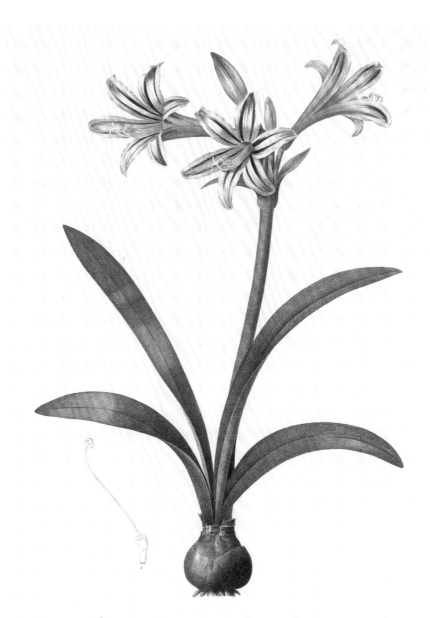

Amaryllis Vittata.　　*Amaryllis Rayée.*

P. J. Redouté pinx.　　　Lemaire sculp.　　　Jussieu et dir.

花朱顶红

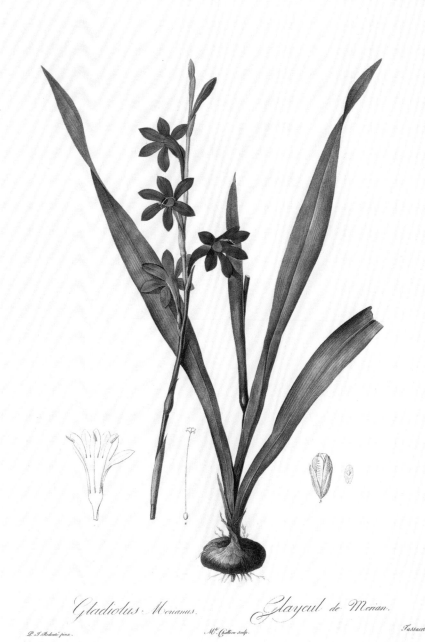

Gladiolus Merianus. *Glayeul de Merian.*

P. J. Redouté pinx. Mme. Chusllon sculp. Tussart direx

弯管鸢尾

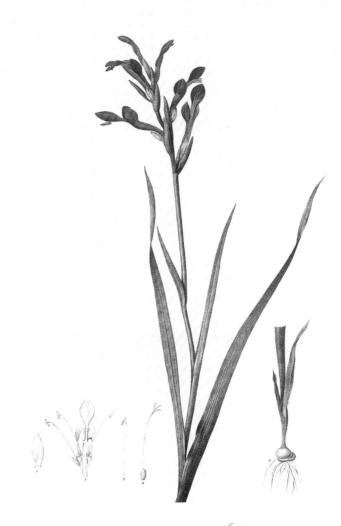

Antholyza Canonia. *Antholyse Papilionacée.*

P. J. Redouté pinx. Lemaire sculp. Aussant direx.

唐菖蒲

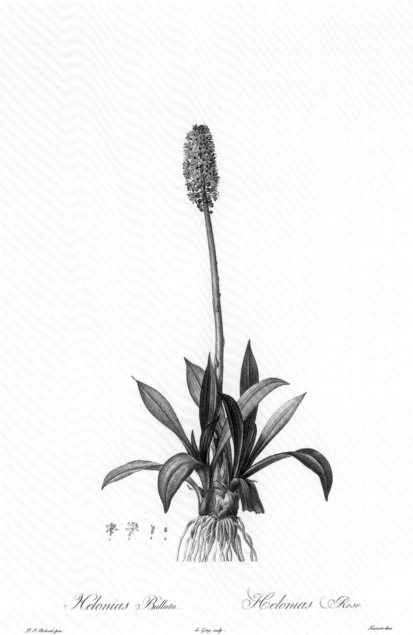

Helonias Bullata.　　*Helonias Rose*

P. J. Redouté pinx.　　le Grey sculp.　　Taisant direx

沼红花

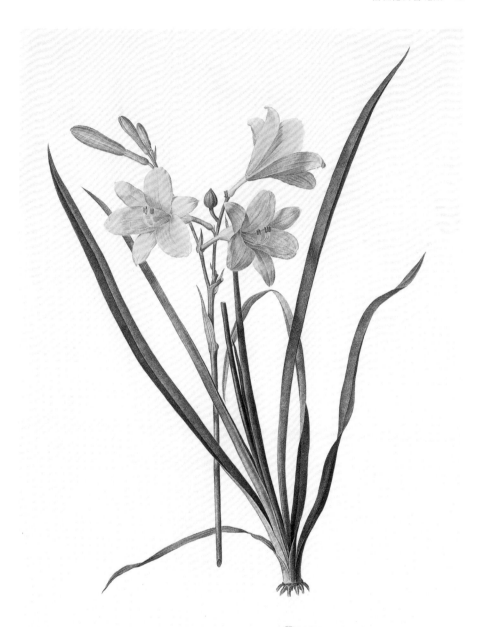

Hemerocallis Flava.　*Hemerocalle Jaune.*

P. J. Redouté pinx.　V. Langlois sculp.　Tessier direx.

北黄花菜

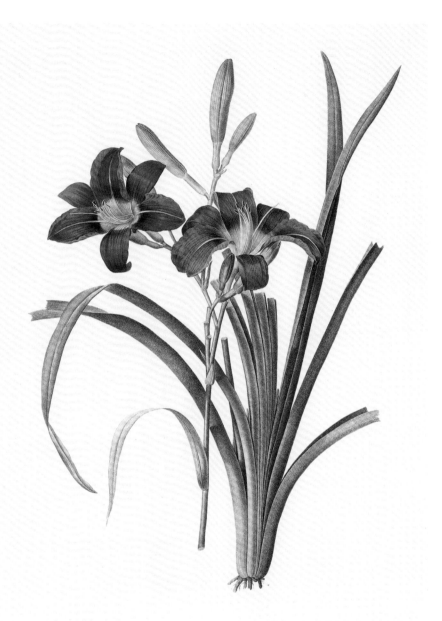

Hemerocallis Fulva. *Hemerocalle Fauve.*

P. J. Redouté pinx. Gaucci sculp.

萱草

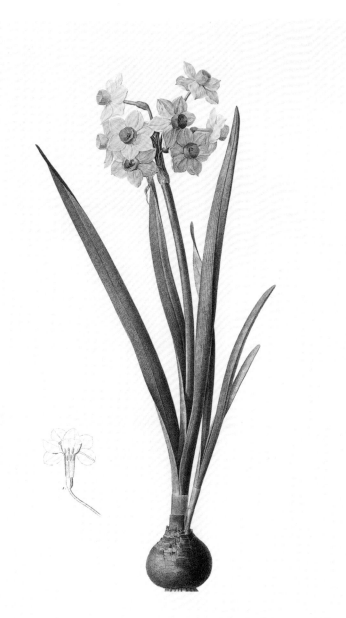

Narcissus Tazetta　　　*Narcisse a plusieurs Fleurs.*

P. J. Redouté pinx.　　　　　　　　Passant sculp.

欧洲水仙

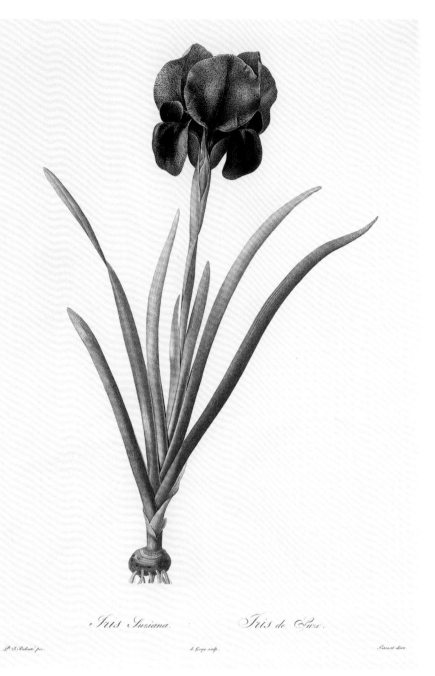

Iris Suziana. *Iris de Suze.*

P. J. Redouté pinx. le Grand sculp. Tarrott direx.

黑花鸢尾

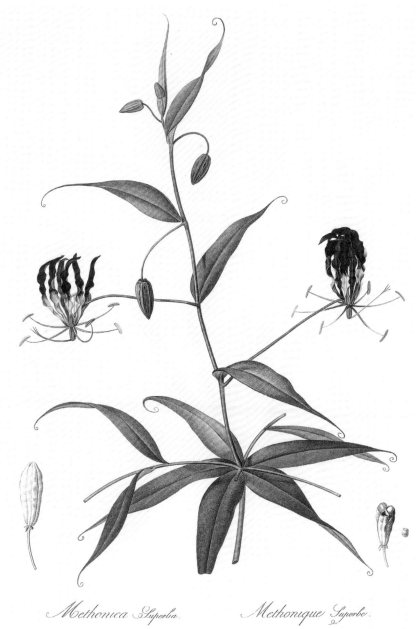

Methonica Superba.　　　*Methonique Superbe.*

P. J. Redouté pinx.　　　　　　　　　　　　　De Gouy sculp.

嘉兰

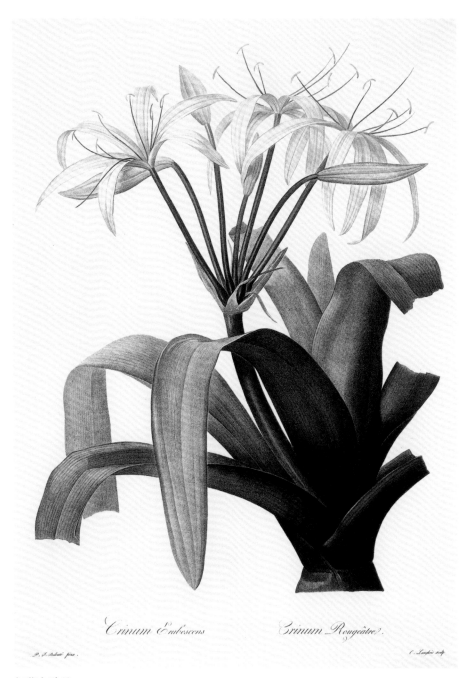

Crinum Embescens. *Crinum Rougeâtre.*

P. J. Redouté pinx. C. Langlois sculp.

红蕊文殊兰

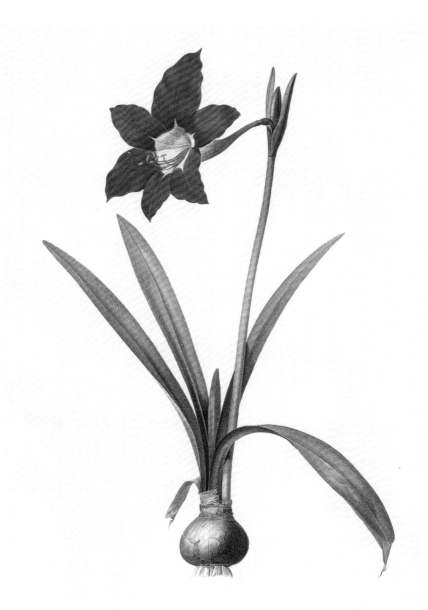

Amaryllis Equestris

Amaryllis Equestre

P. J. Redouté pinx.

de Gouy sculp.

石榴朱顶红

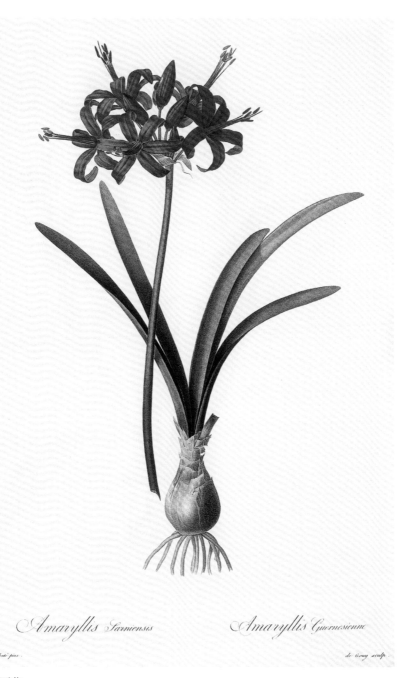

Amaryllis Sarniensis　　　*Amaryllis Guernesienne*

P. J. Redouté pinx.　　　　de Gouy sculp

萨尼亚纳丽花

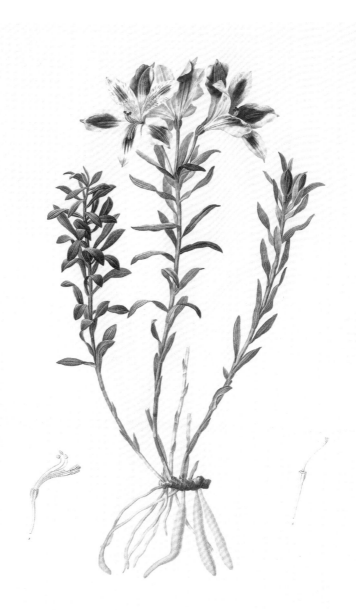

Alstræmeria Pelegrina　　　*Alstræmeria Pelegrina*

P. J. Redouté pinx.　　　Philippe sculp.

紫红六出花

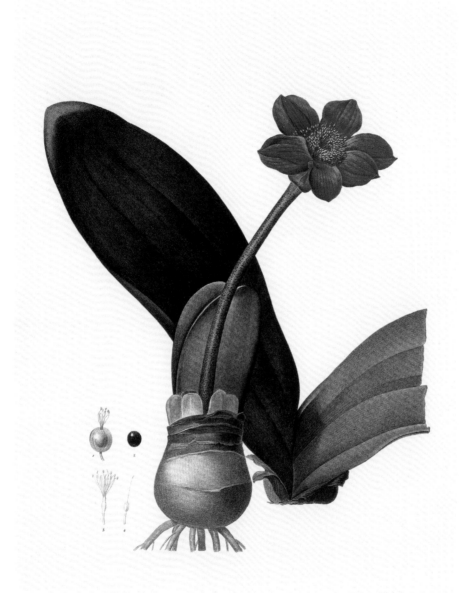

Hæmanthus Coccineus　　　　*Hemanthe Ecarlate.*

P. J. Redouté pinx.　　　　　　　　　　　　C. Langlois sculp.

绯红虎耳兰

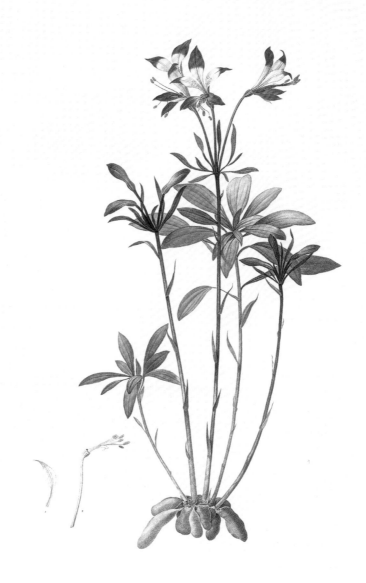

Alstræmeria Ligtu　　　　*Alstrémeria Ligtu*

P. J. Redouté pinx.　　　　　　　　　　　　　　de Gouy sculp.

紫纹六出花

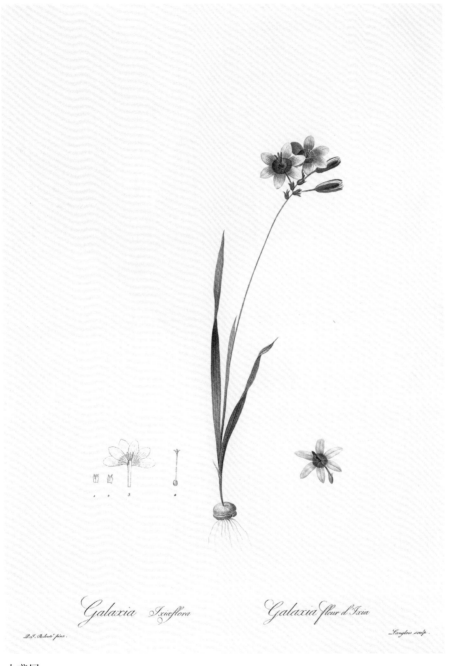

Galaxia *Ixiaflora* *Galaxia fleur d'Ixia*

P.J. Redouté pinx. Langlois sculp.

小鸢尾

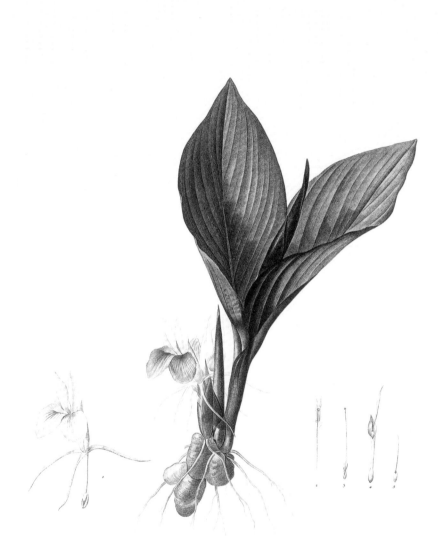

Kæmpferia Longa *Kempférie Longue*

P. J. Redouté pinx.

L. Bouquet sculp.

山柰

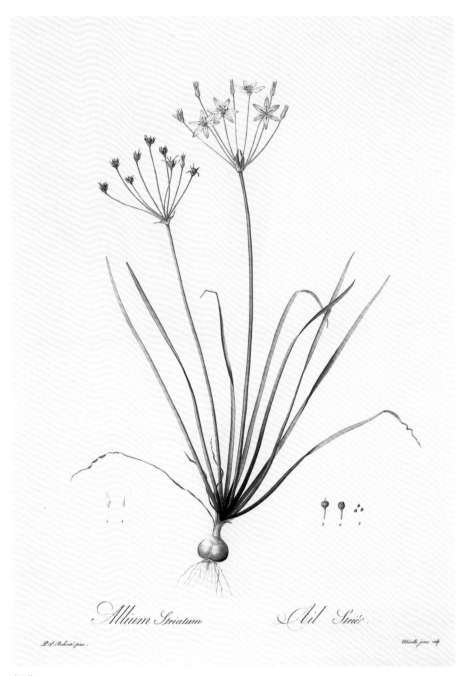

Allium Striatum　　　*Ail Strié*

P.J. Redouté pinx.　　　Massele jeune sculp.

假葱

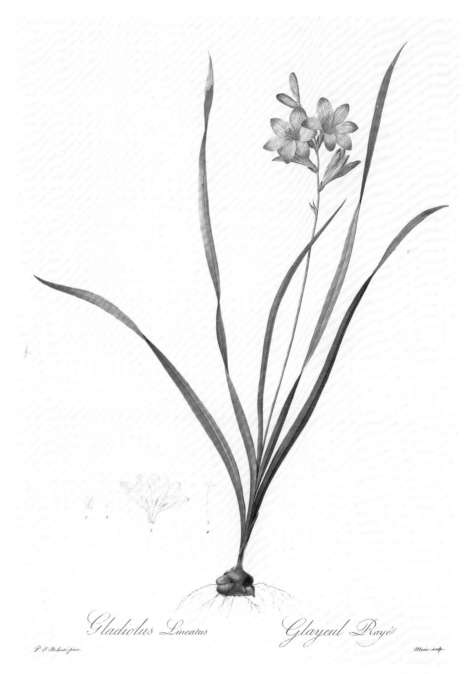

Gladiolus Lineatus　　*Glayeul Rayé*

P. J. Redouté pinx.　　Mavie sculp.

线纹鸢尾兰

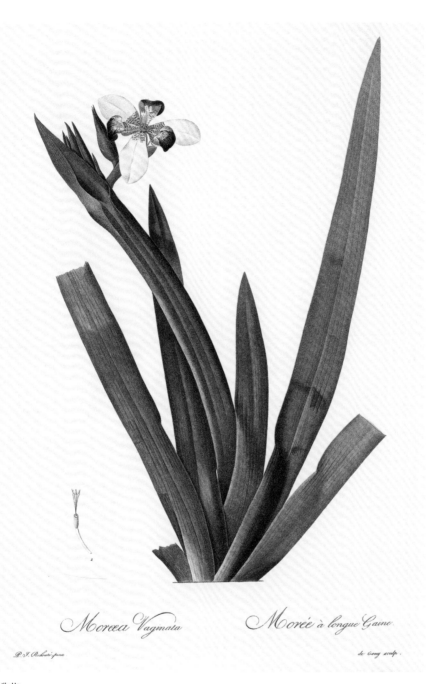

Moraea Vaginata　　　*Morée à longue Gaine.*

P. J. Redouté pinx.　　　de Gony sculp.

马蝶花

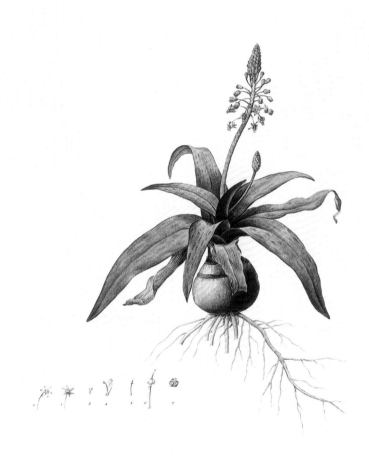

Lachenalia Lanceafolia *Lachenale en forme de lance*

P. J. Redouté pinx. Chedel sculp.

油点百合

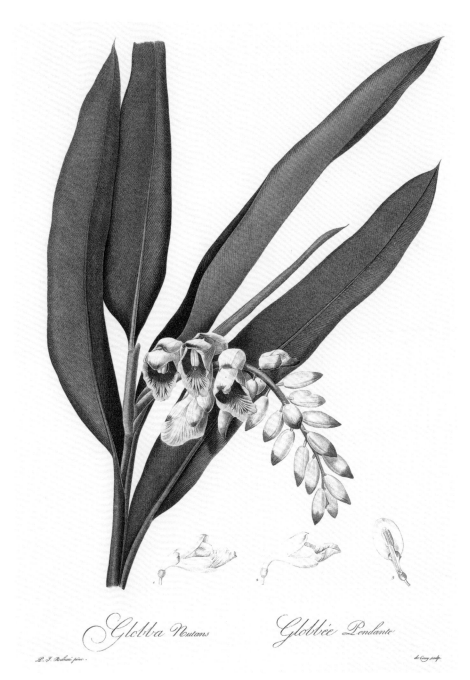

Globba Nutans *Globbée Pendante*

P. J. Redouté pinx.

de Gouy sculp.

艳山姜

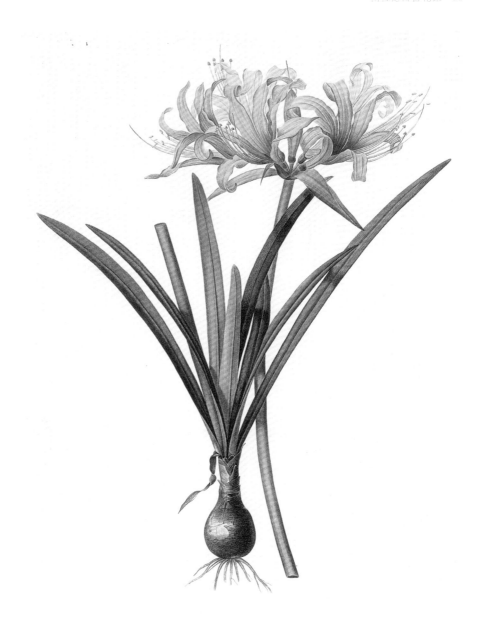

Amaryllis Aurea　　　*Amaryllis Dorée*

P. J. Redouté pinx.　　　de Gouy sculp.

忽地笑

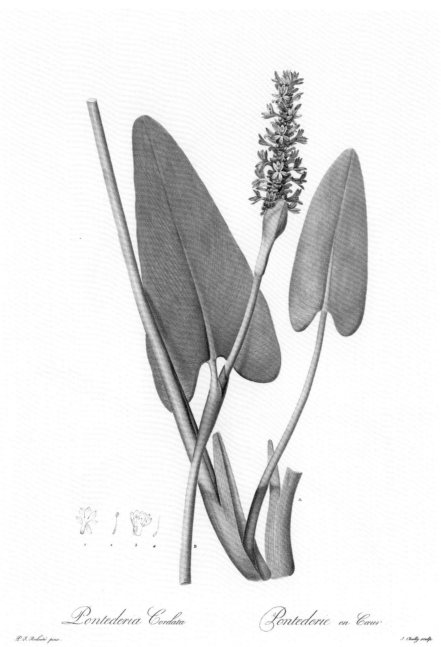

Pontederia Cordata　　*Pontederie en Cœur*

P. J. Redouté pinx.　　J. Chailly sculp.

梭鱼草

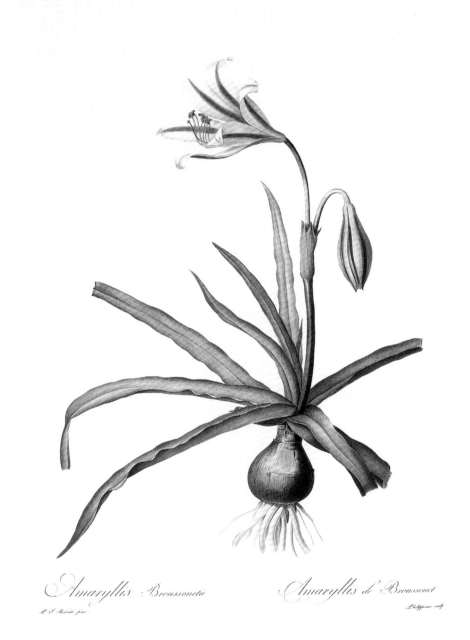

Amaryllis Broussoneta　　　*Amaryllis de Broussonet*

P. J. Redouté pinx.　　　　　　　　　Plisspene sculp

锡兰条纹文殊兰

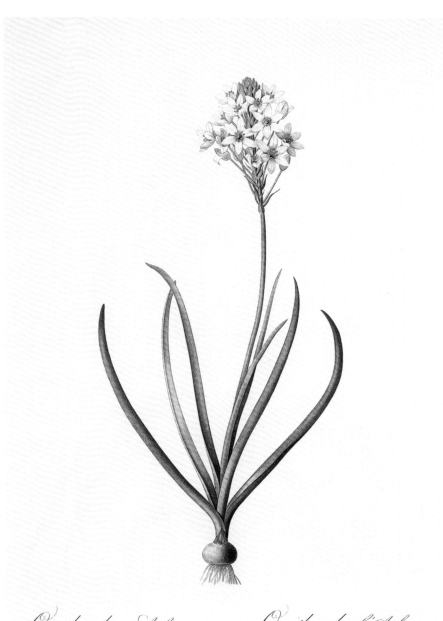

Ornithogalum Arabicum

Ornithogale d'Arabie.

P.J. Redouté pinx.

Langlois jeune sculp.

白花虎眼万年青

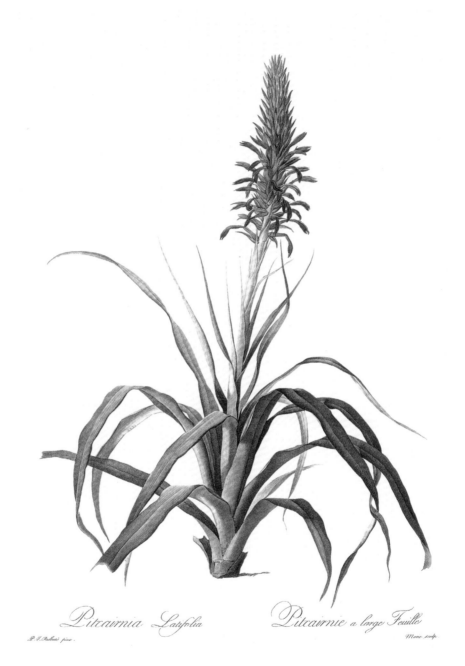

Pitcairnia Latifolia　　*Pitcairnie a large Feuille*

P. J. Redouté pinx.　　Mare sculp.

双面艳红凤梨

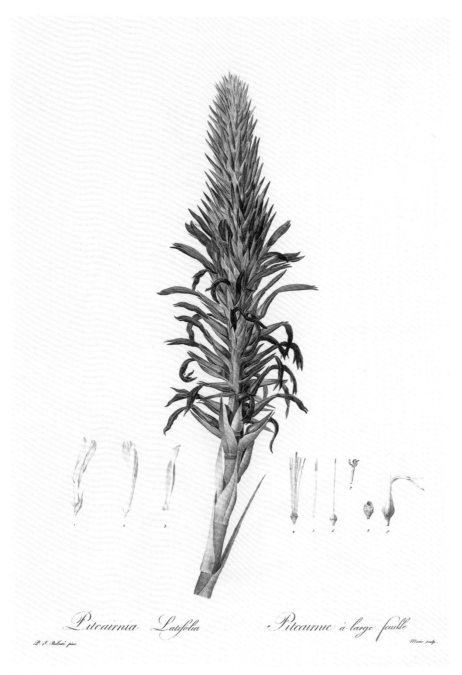

Pitcairnia Latifolia　　*Pitcairnie à large feuille*

P. J. Redouté pinx.　　Massie sculp.

双面艳红凤梨

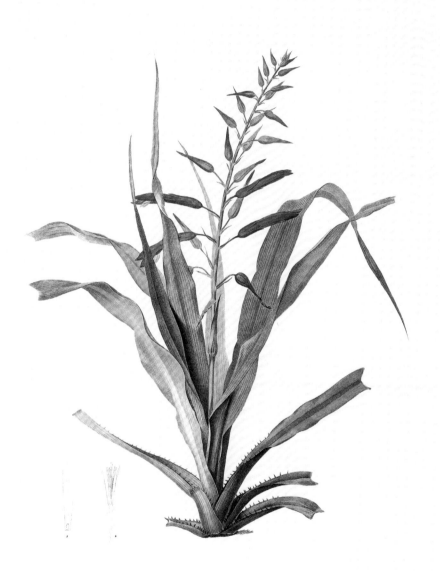

Pitcairnia Bromeliafolia　　　　　　*Pitcairnie faux - Ananas.*

P. J. Redouté pinx.

Mérie sculp.

艳红凤梨

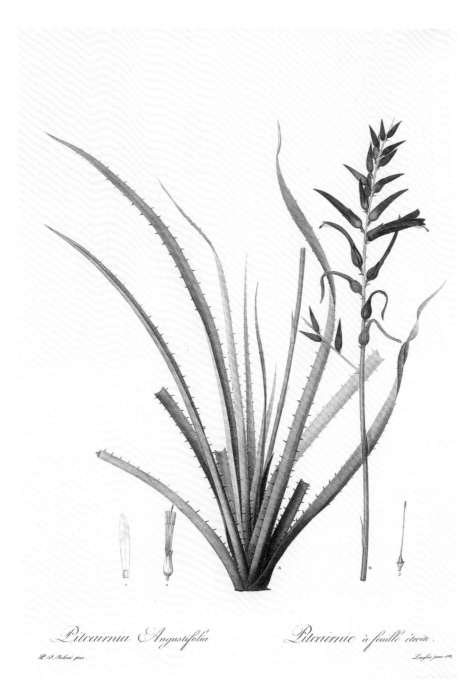

Pitcairnia Angustifolia　　　*Pitcairnie à feuille étroite.*

P. J. Redouté pinx.　　　　　　　　　Langlois fecit 1802

细叶艳红凤梨

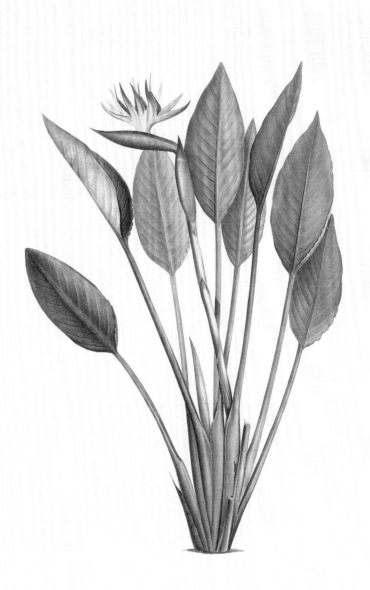

Strelitzia Reginæ　　　　　*Strelitzia de la Reine*

P. J. Redouté pinx.　　　　　　　　　　　　　　Allais sculp.

鹤望兰

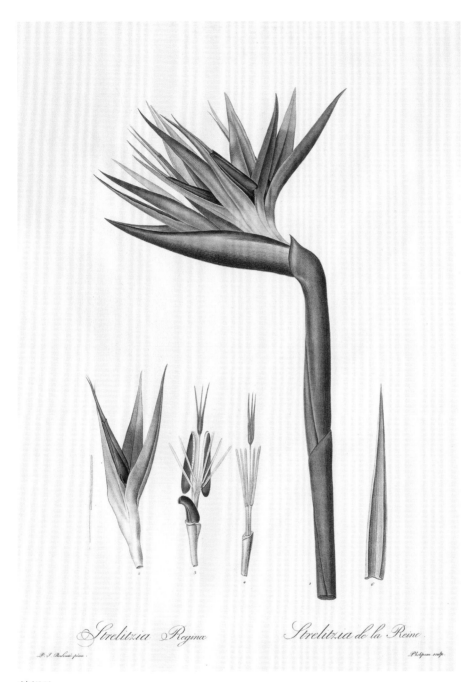

Strelitzia Regina　　*Strelitzia de la Reine*

P. J. Redouté pinx.　　Phelipeau sculp.

鹤望兰

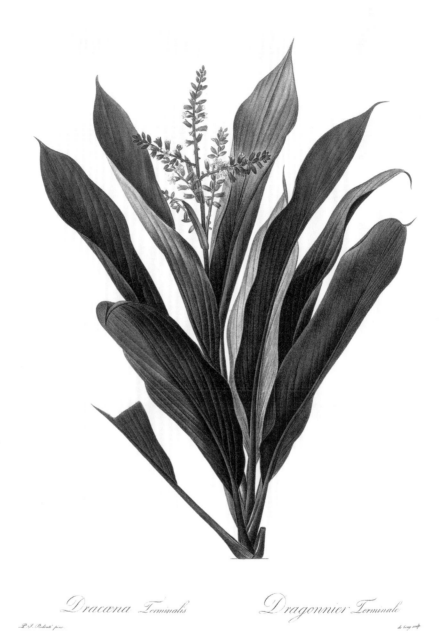

Dracæna Terminalis *Dragonnier Terminale*

P. J. Redouté pinx. de Gouy sculp

朱蕉

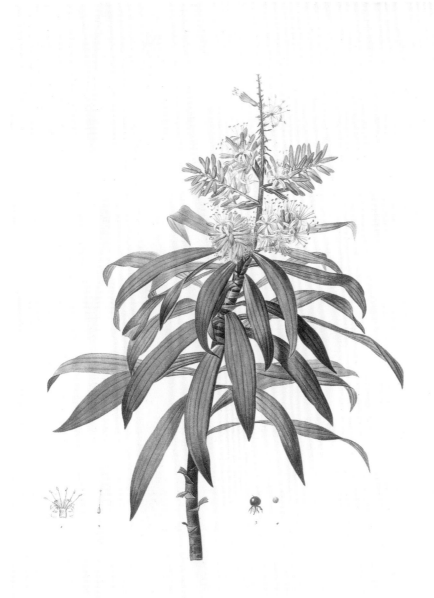

Dracæna Reflexa.　　　*Dragonnier à feuilles reflechies.*

P.J. Redouté pinx.

le Grey sculp

百合竹

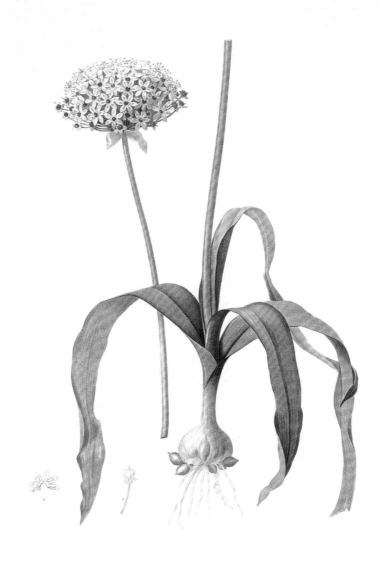

Allium Nigrum　　*Ail Noir*

P.J. Redouté pinx.　　　　　　　　　　Langlois sculp.

黑韭

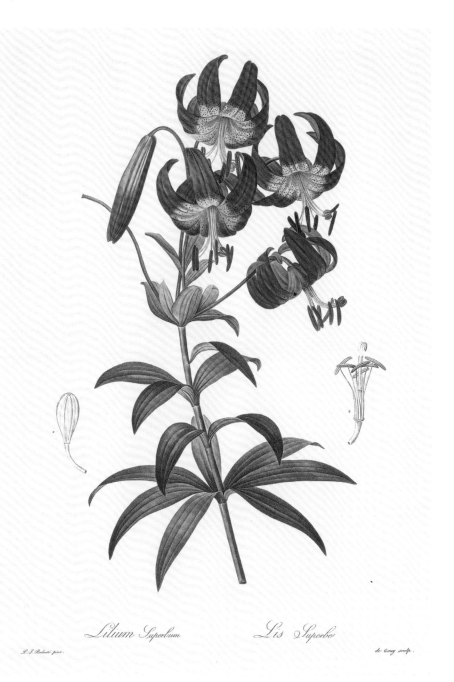

Lilium Superbum. *Lis Superbe.*

P. J. Redouté pinx.

de Gouy sculp.

头巾百合

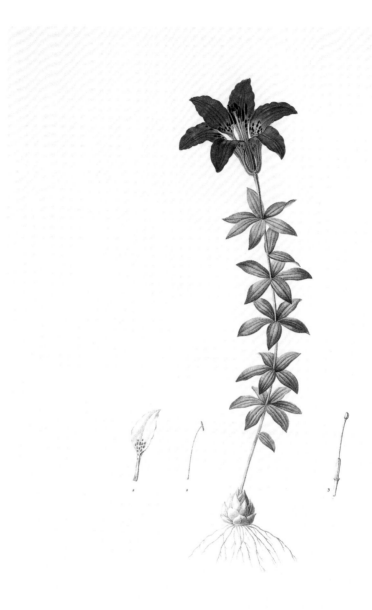

Lilium Philadelphicum　　　　*Lis de Philadelphie.*

P. J. Redoute pinx.　　　　　　　　Gabriel sculp.

红百合

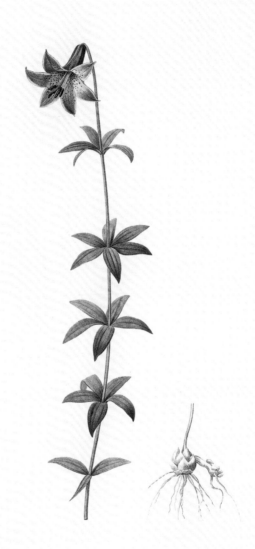

Lilium Penduliflorum　　　*Lis à fleur Pendante*

L. I. Redouté pinx.　　　　　　　　　　Langlois sculp.

加拿大百合

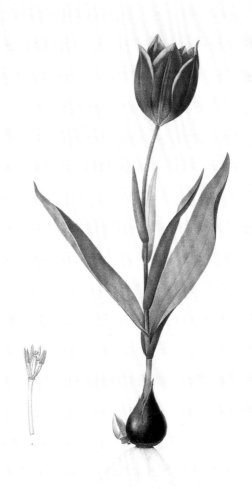

Tulipa Suavèolens *Tulipe Odorante*

P. J. Redouté pinx. Langlois sculp.

亚美尼亚郁金香

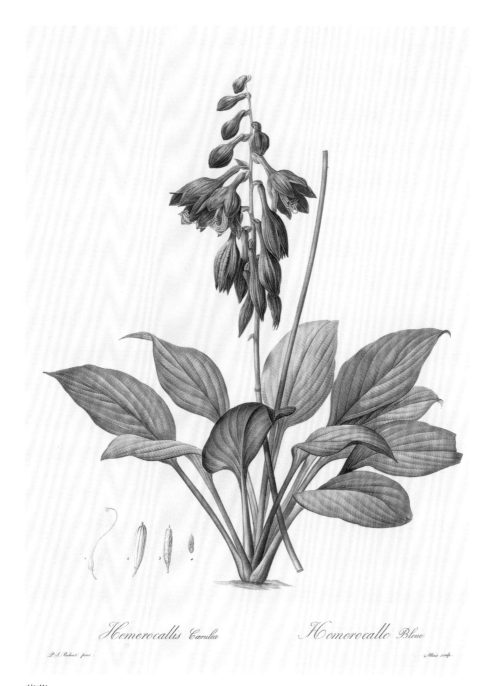

Hemerocallis Cærulea *Hemerocalle Bleue*

P. J. Redouté pinx. Albin sculp.

紫萼

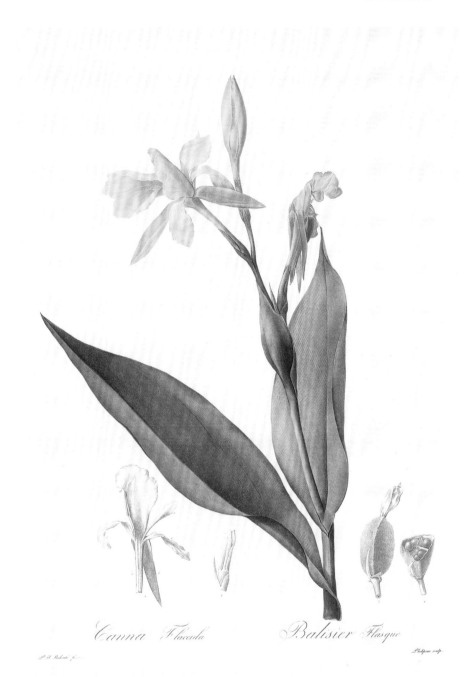

Canna Flaccida　　　*Balisier Flasque*

P. J. Redouté pinx.

Plée sculp.

柔瓣美人蕉

Commelina Tuberosa.　　*Commeline Tubéreuse.*

P.J. Redouté pinx.　　de Gouy sculp.

块根鸭拓草

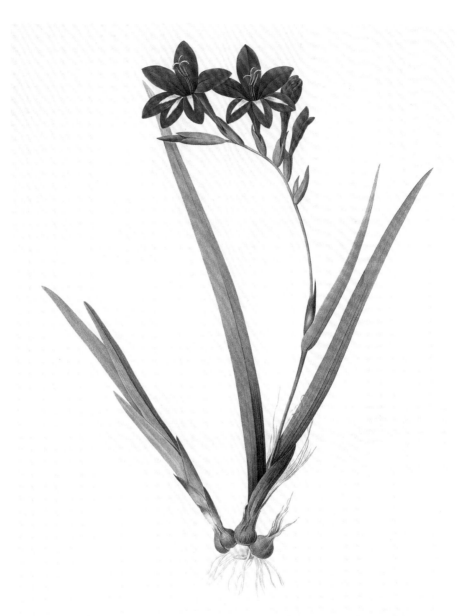

Gladiolus Cardinalis.　　　*Glayeul Cardinal.*

P. J. Redouté pinx.

Langlois sculp.

绯红唐菖蒲

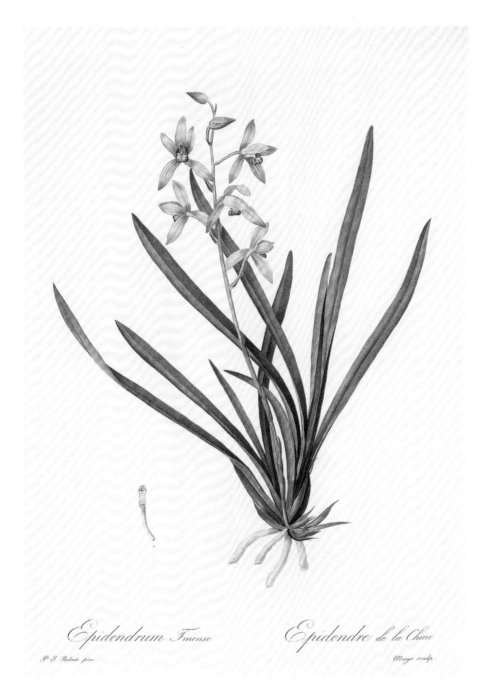

Epidendrum Tinense　　　*Epidendre de la Chine*

P. J. Redouté pinx.　　　　Mango sculp.

墨兰

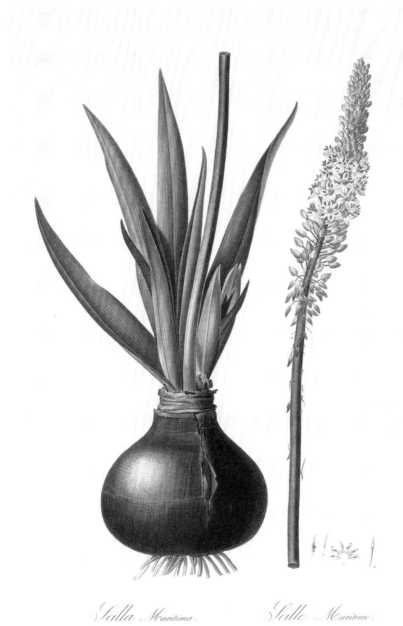

Scilla Maritima.　　*Scille Maritime.*

P. J. Redouté pinx.　　le Roy sculp.

海葱

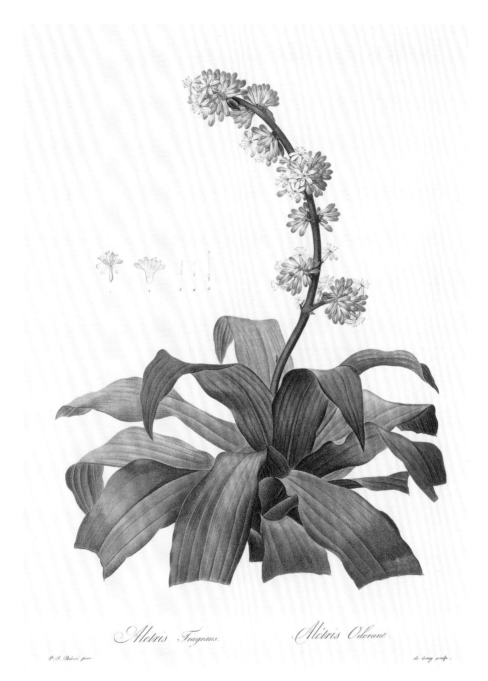

Aletris Fragrans. *Aletris Odorant.*

P. J. Redouté pinx. de Gouy sculp.

香龙血树

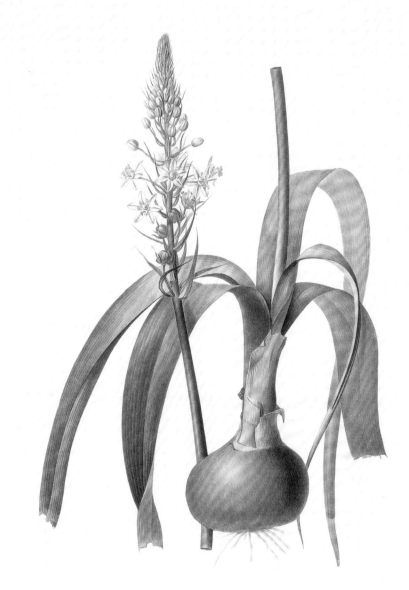

Ornithogalum Longibracteatum.　　*Ornithogale à longues bractées.*

P. J. Redouté pinx.　　　　　　　　　Allais sculp.

哨兵花

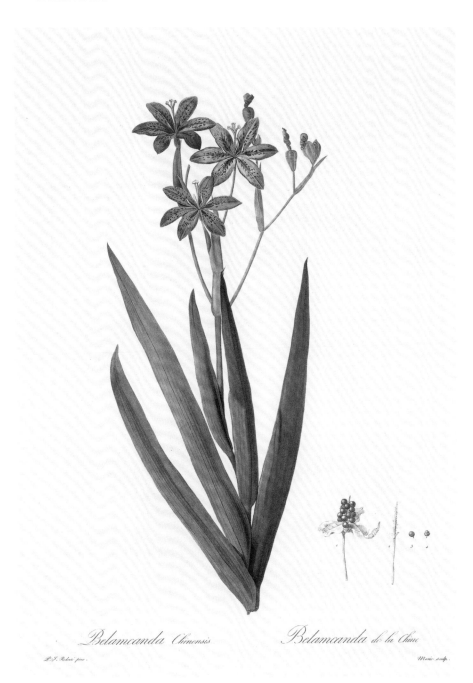

Belamcanda Chinensis　　　*Belamcanda de la Chine*

P. J. Redouté pinx.　　　Mons. sculp.

射干

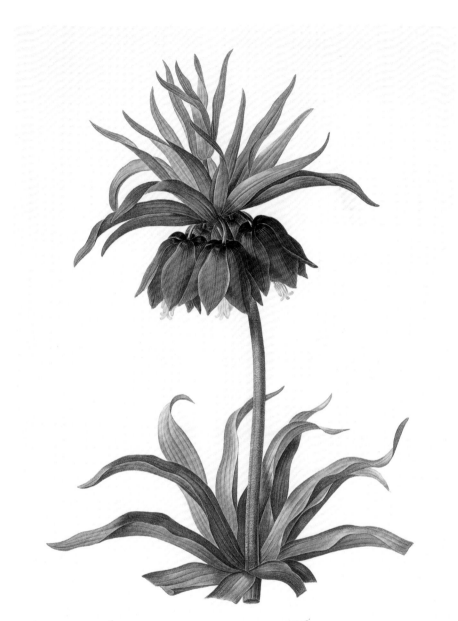

Fritillaria Imperialis *Fritillaire Impériale*.

P.J. Redouté pinx. de Gouy sculp.

皇冠贝母

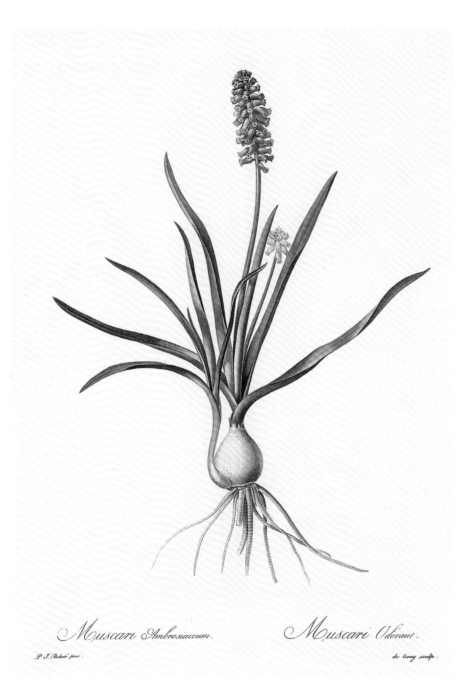

Muscari Ambrosiaceum. *Muscari Odorant.*

P. J. Redouté pinx. de Gouy sculp.

蓝香蓝壶花

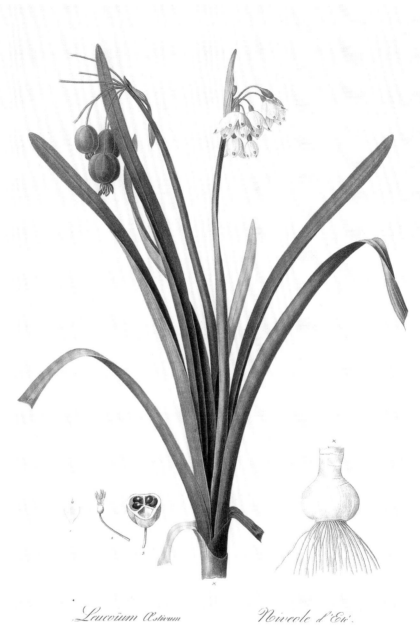

Leucoüum Æstivum　　　　*Niveole d'Eté.*

L. J. Redouté pinx.　　　　　　　　　　　　le Bouq sculp.

夏雪片莲

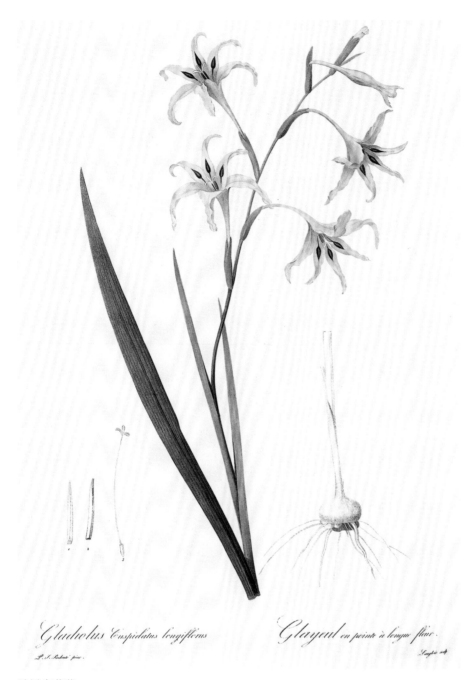

Gladiolus Cuspidatus longiflorus

Glayeul en pointe à longue fleur

P. J. Redouté pinx.

Langlois sculp.

波瓣唐菖蒲

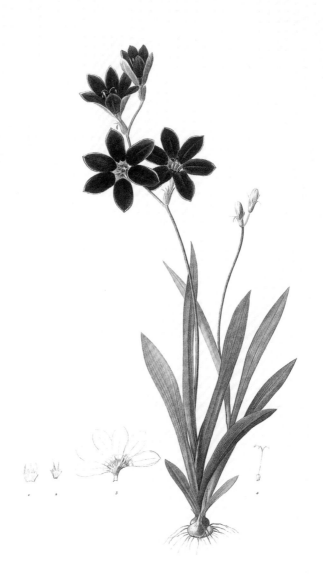

Ixia Grandiflora　　　*Ixia à grande fleur*

P. J. Redouté pinx.　　　de Gouy sculp.

大花魔杖花

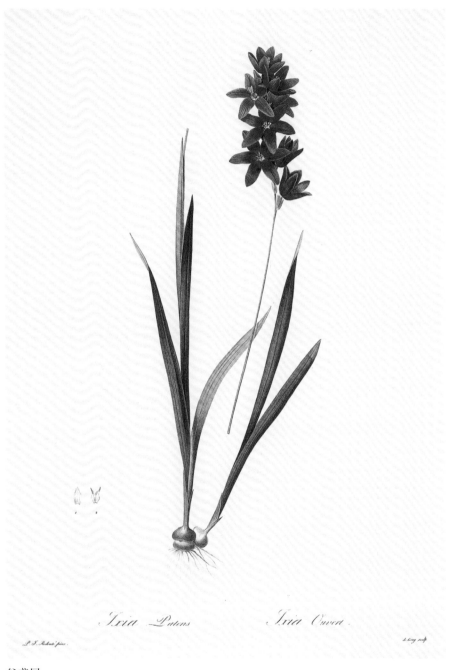

Ixia Patens. *Ixia Ovata.*

P. J. Redouté pinx. de Gouy sculp

谷鸢尾

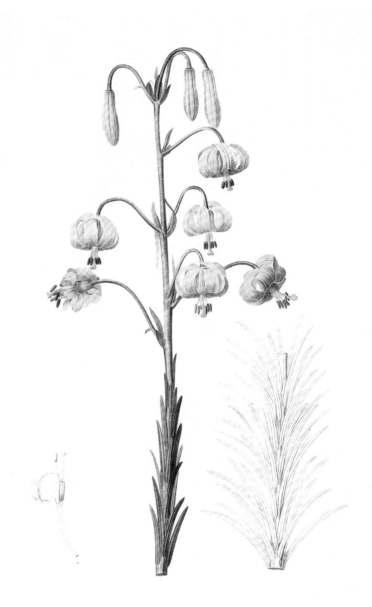

Lilium Pyrenaicum. *Lis des Pyrénées.*

P. J. Redouté pinx. Langlois sculp.

黄帽百合

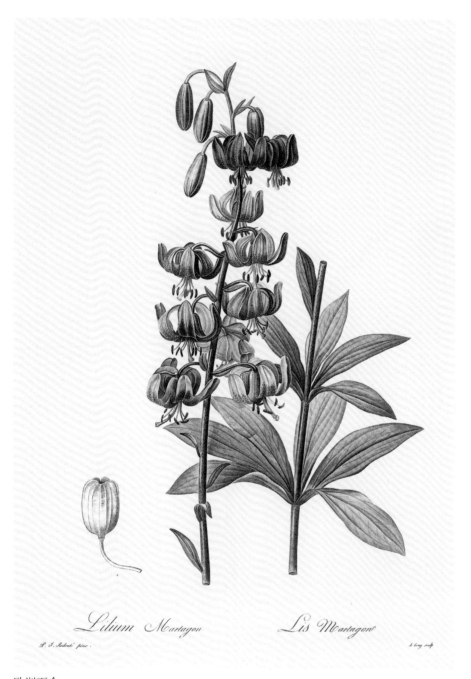

Lilium Martagon　　　　*Lis Martagon*

P. J. Redouté pinx.　　　　L. Bovy sculp

欧洲百合

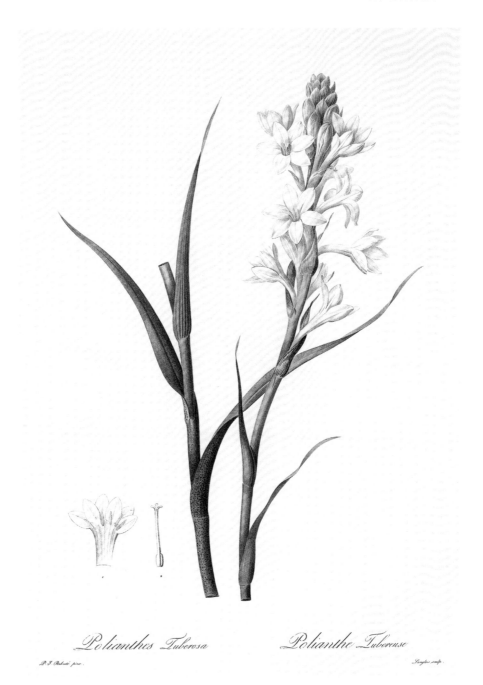

Polianthes Tuberosa　　　*Polianthe Tubereuse*

P. J. Redouté pinx.　　　Langlois sculp.

晚香玉

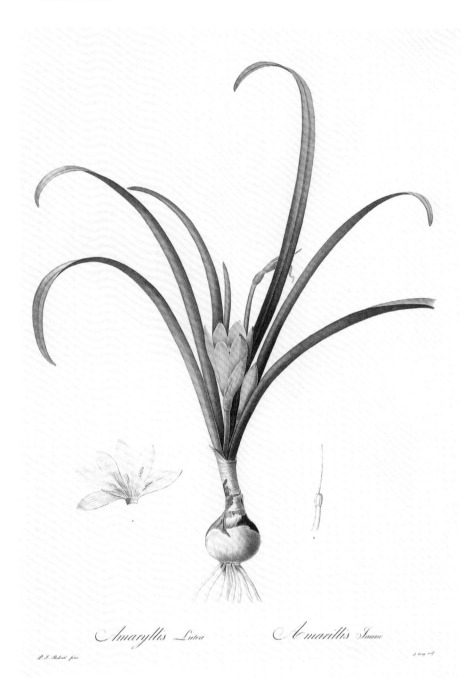

Amaryllis Lutea *Amarillis Jaune*

P. J. Redouté pinx. L. Cory sculp

黄韭兰

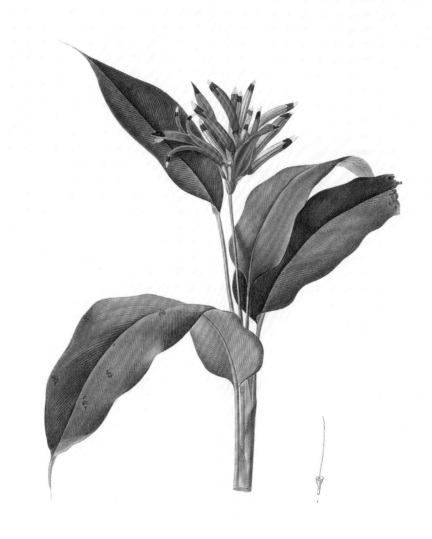

Heliconia Psittacorum.　　　*Heliconia des Perroquets.*

P. J. Redouté pinx.　　　　　　de Gouy sculp.

鹦鹉蝎尾蕉

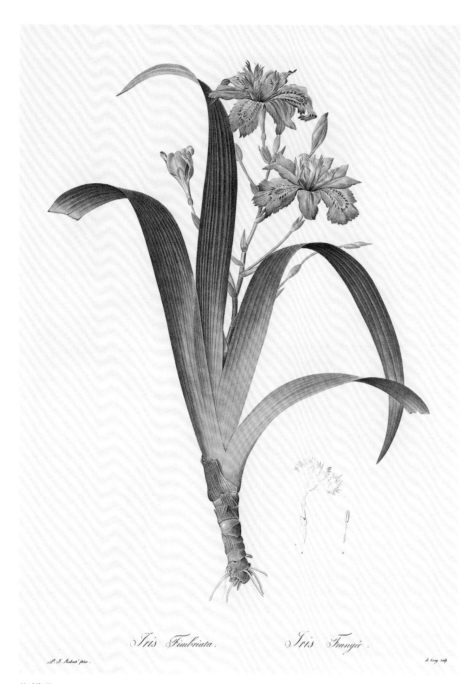

Iris Fimbriata. *Iris Frangée.*

P. J. Redouté pinx. de Gouy sculp.

蝴蝶花

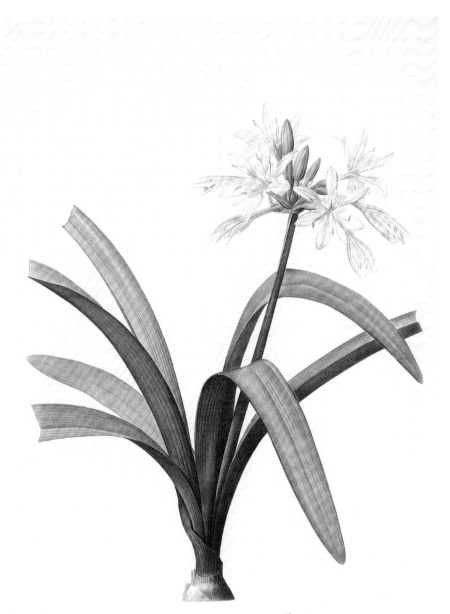

Pancratium Illyricum　　　*Pancrace de Dalmatie*

L. S. Redouté pinx

Langlois sculp

全能花

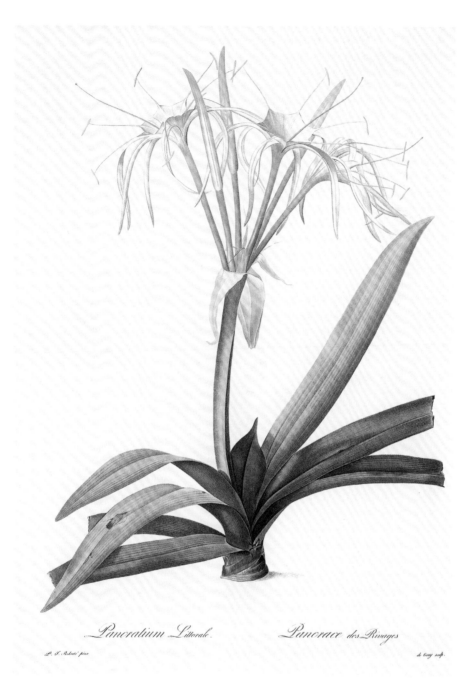

Pancratium Littorale. *Pancrace des Rivages*

P. J. Redouté pinx de Gouy sculp

水鬼蕉

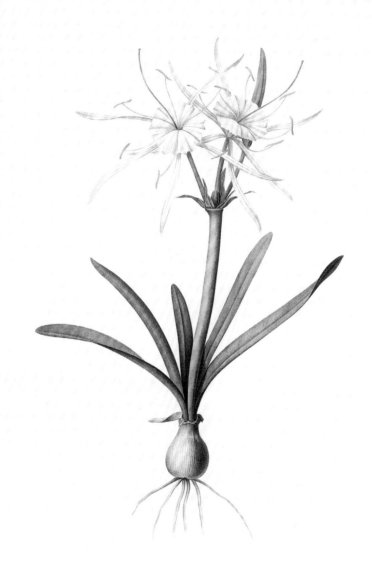

Pancratium Disciforme　　　*Pancrace en Disque*

P.J. Redouté pinx.

Langlois sculp.

旋转水鬼蕉

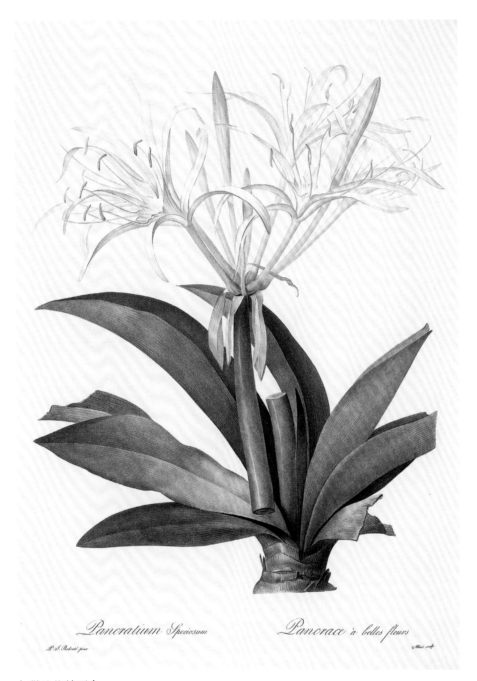

Pancratium Speciosum

Pancrace à belles fleurs

P.J. Redouté pinx.

Alais sculp.

加勒比蜘蛛百合

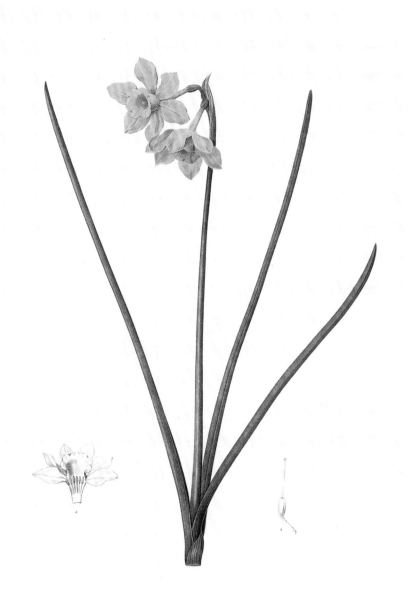

Narcissus odorus　　　*Narcisse Odorant*

P. J. Redouté pinx.　　　　　　　　Langlois sculp

香水仙

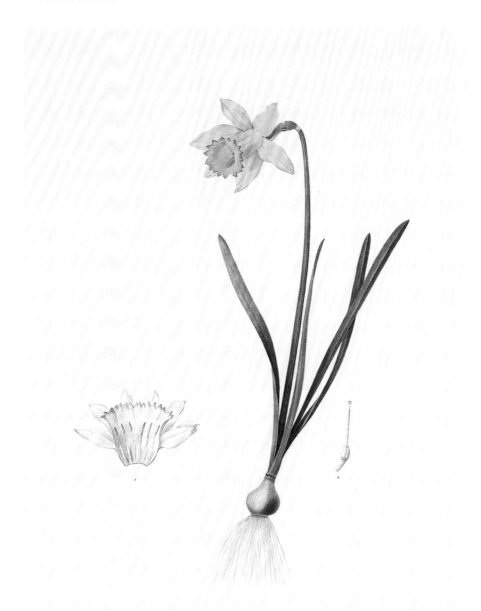

Narcissus Pseudo-narcissus. *Narcisse faux-narcisse.*

Redouté L. J. Redouté pinx. de Gouy sculp.

黄水仙

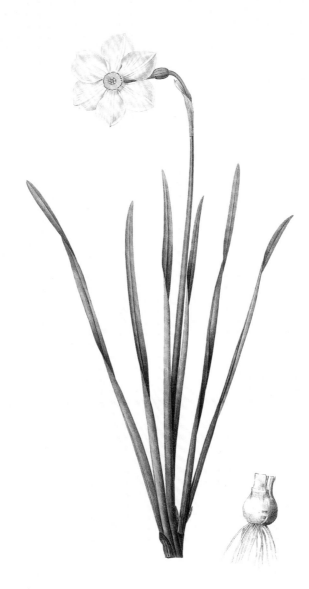

Narcissus Poeticus

Narcisse des Poëtes

P. J. Redouté pinx.

Langlois sculp.

红口水仙

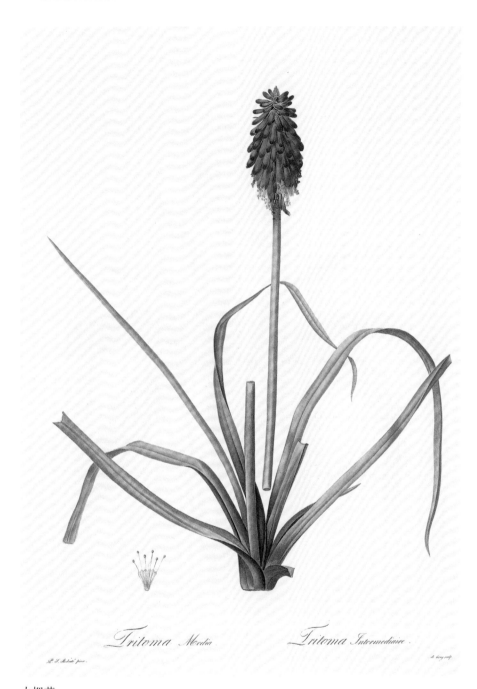

Tritoma Media. *Tritoma Intermediae.*

P. J. Redouté pinx. de Gouy sculp.

火把莲

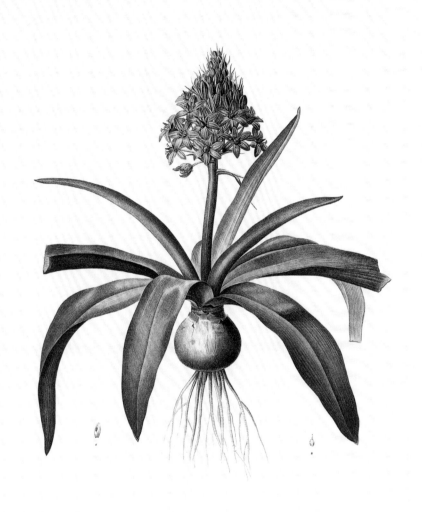

Scilla Peruviana　　　　　*Scille du Perou*

P. J. Redouté pinx.　　　　　　　　　　　　de Gouy sculp

地中海蓝瑰花

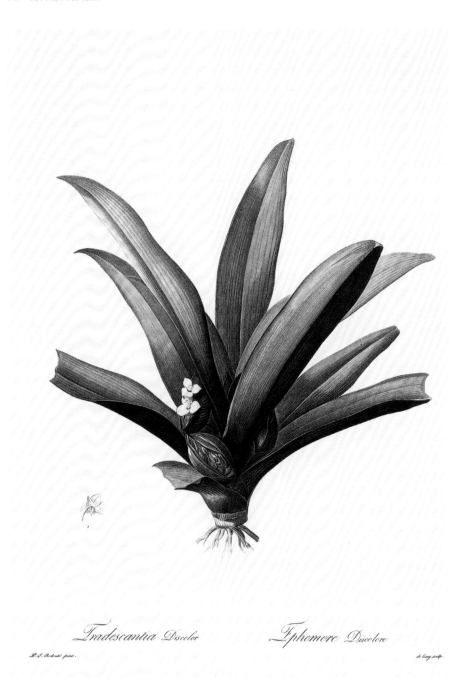

Tradescantia Discolor　*Ephemere Discolore*

P. J. Redouté pinx.　de Gouy sculp.

紫背万年青

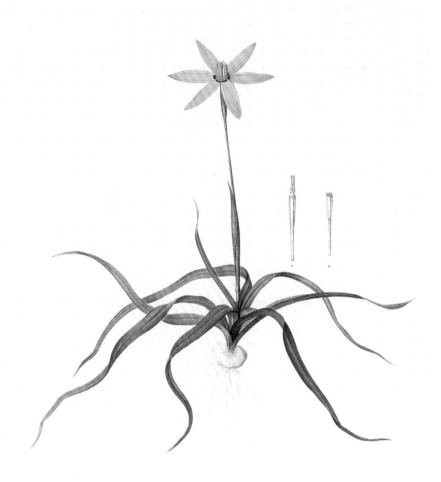

Hypoxis Stellata　　　*Hypoxis Etoilée*

P. J. Redouté pinx.　　　Langlois sculp.

小星梅草

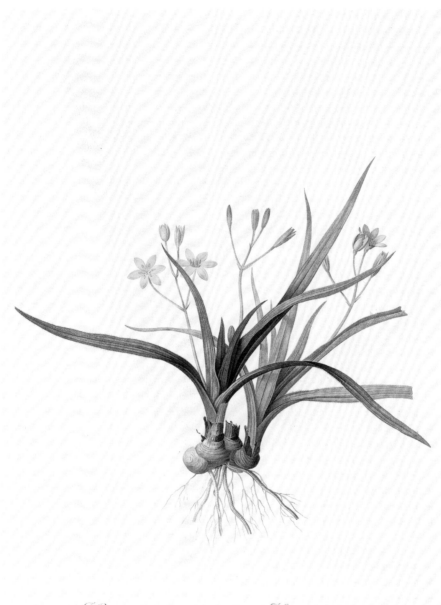

Hypoxis Sobolifera　　　*Hypoxis à Rejettons*

P. J. Redouté pinx.　　　Langlois sculp

小金梅草

Globba Erecta *Globbée Droite*

P. J. Redouté pinx. de Gouy sculp.

印度姜

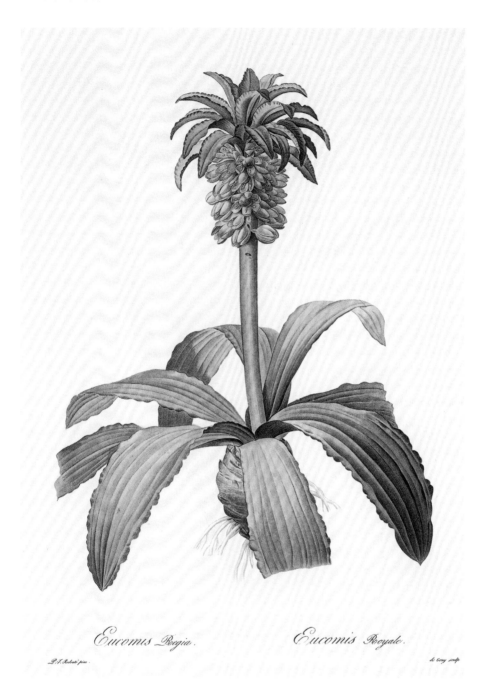

Eucomis Regia.　　　*Eucomis Royale.*

P.J. Redouté pinx.　　　de Gouy sculp.

秋凤梨百合

Anigosanthos Flavida.　　　*Anigosanthe Jaunatre.*

P. J. Redouté pinx.

Langlois sculp.

黄袋鼠爪

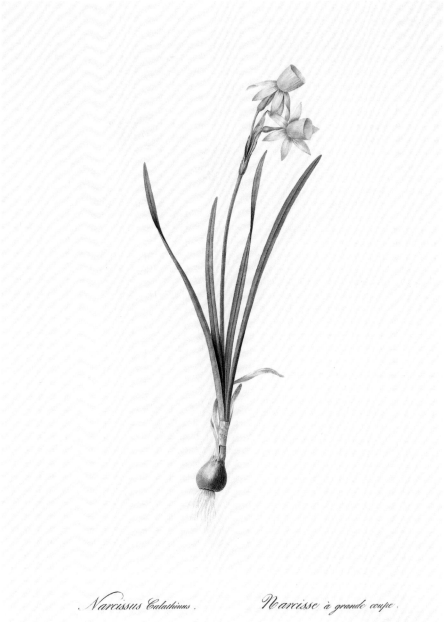

Narcissus Calathinus. *Narcisse à grande coupe.*

P. J. Redouté pinx. Chapuy sculp.

三蕊水仙

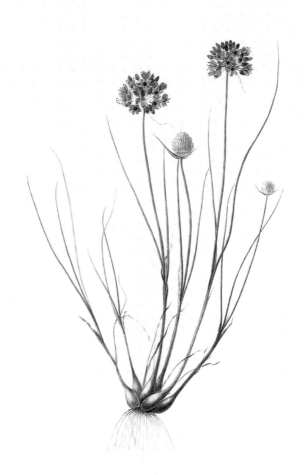

Allium Globosum.　　　*Ail Globuleux.*

L. P. J. Redouté pinx.　　　　　　　　　　　　Chapuy sculp.

长喙韭

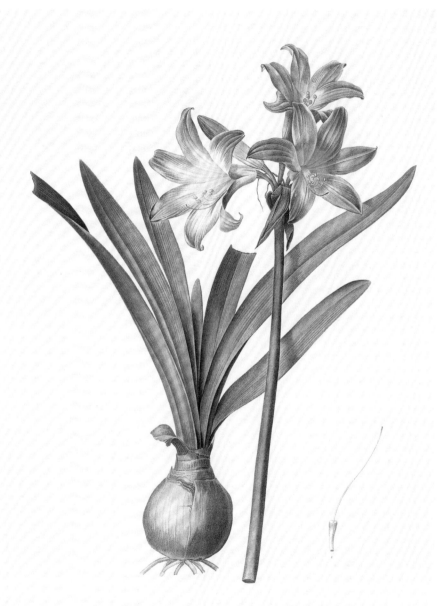

Amaryllis Belladonna　　*Amaryllis Belladonne*

P. J. Redouté pinx.　　　　　　　　de Gouy sculp.

孤挺花

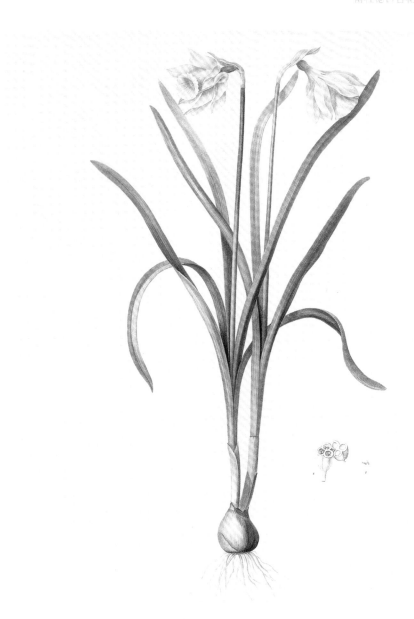

Narcissus Candidisimus *Narcisse Blanc*

P. J. Redoute pinx. Allais sculp.

白盅水仙

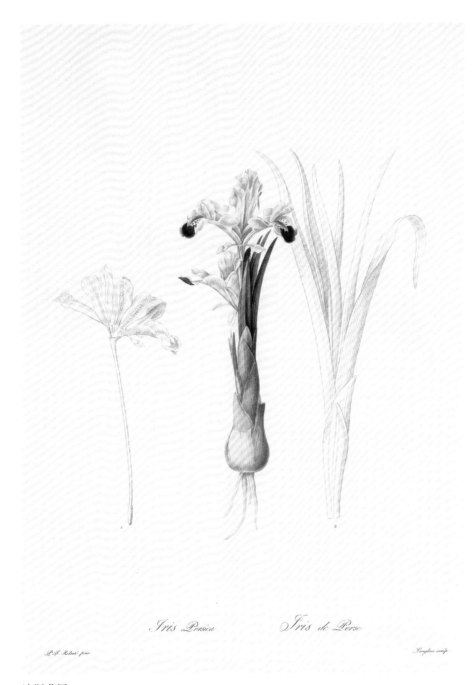

Iris Persica *Iris de Perse*

P.J. Redouté pinx. Langlois sculp.

波斯鸢尾

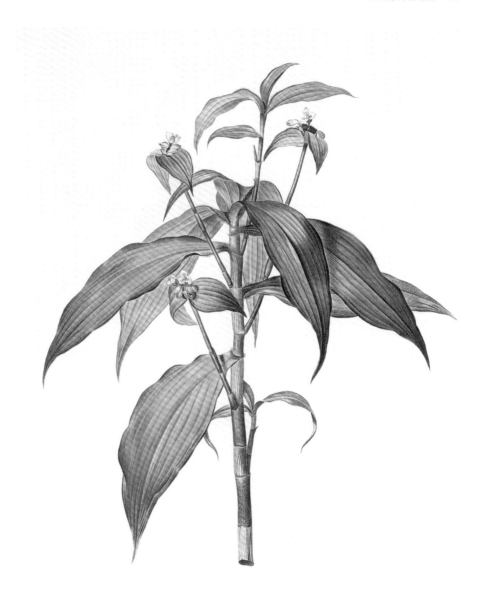

Commelina Zanonia　　　*Commeline de Zanoni*

P.J. Redouté pinx.

de Gouy sculp.

紫露草

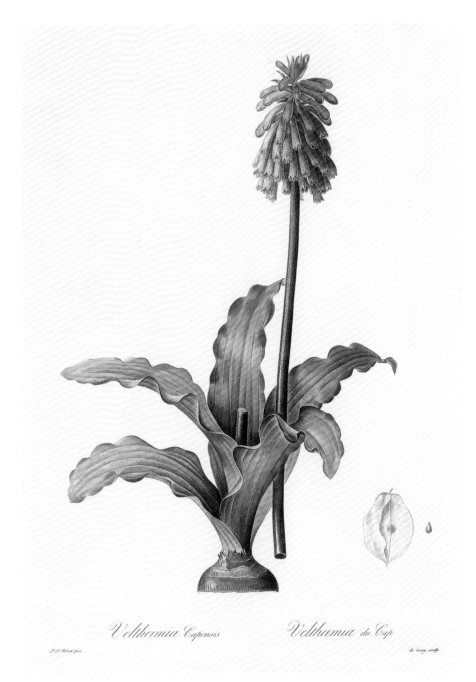

Velthamia Capensis　　*Velthamia du Cap*

垂花仙火花

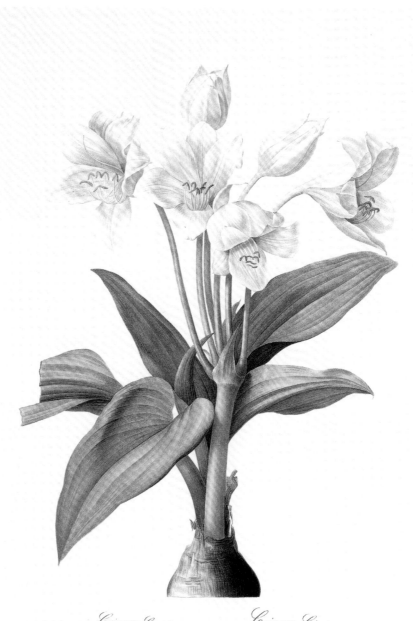

Crinum Giganteum.　　*Crinum Géant*

P. J. Redouté pinx.　　　　　　　　　　　　Allais sculp

大文殊兰

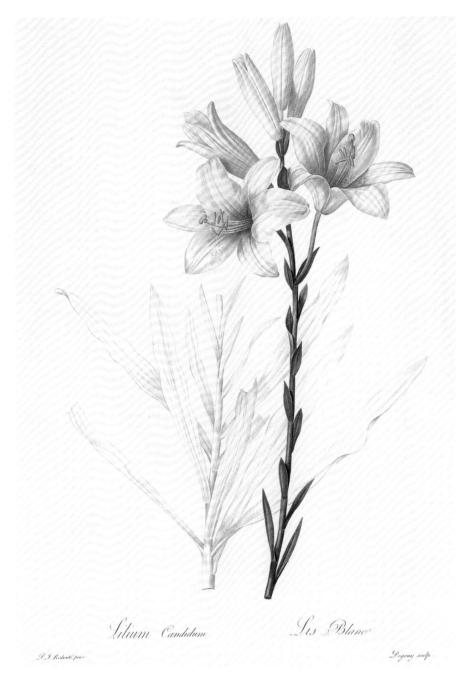

Lilium Candidum *Lis Blanc*

P.J. Redouté pinx. Degouy sculp.

圣母百合

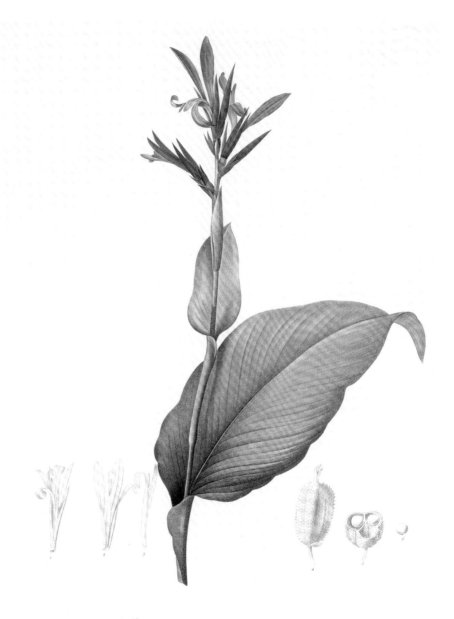

Canna Indica　Balisier des Indes

P.J. Redouté pinx.　Langlois sculp.

美人蕉

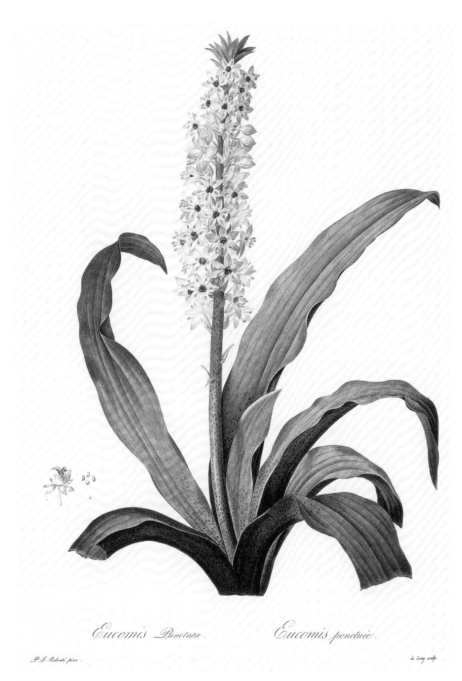

Eucomis Punctata. *Eucomis ponctuée.*

P. J. Redouté pinx. le Grecq sculp.

凤梨百合

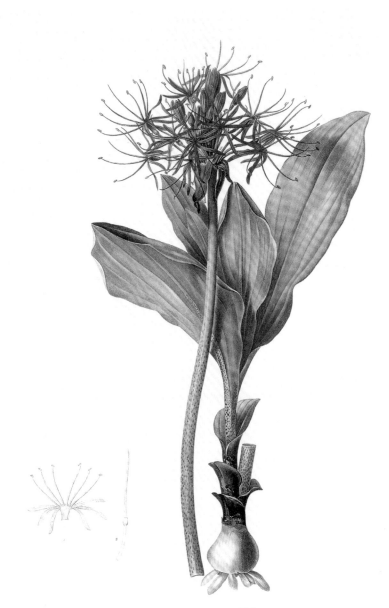

Hæmanthus Multiflorus　　*Hemanthe Multiflore.*

P. J. Redouté pinx.

de Gouy sculp.

网球花

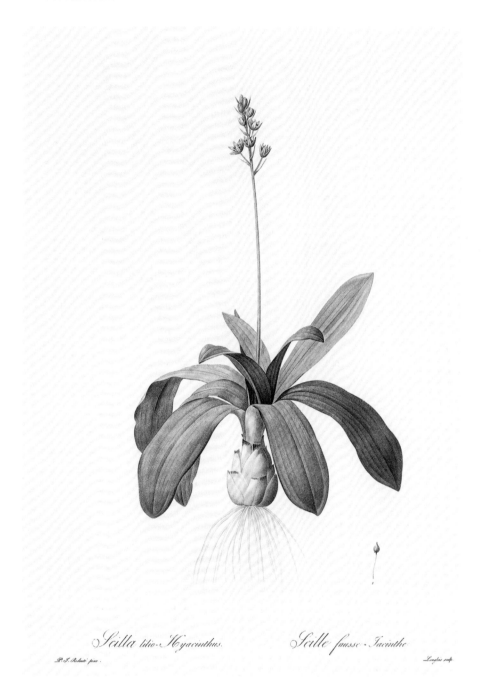

Scilla lilio-Hyacinthus. *Scille fausse-Jacinthe.*

P. J. Redouté pinx. Langlois sculp.

蓝瑰花

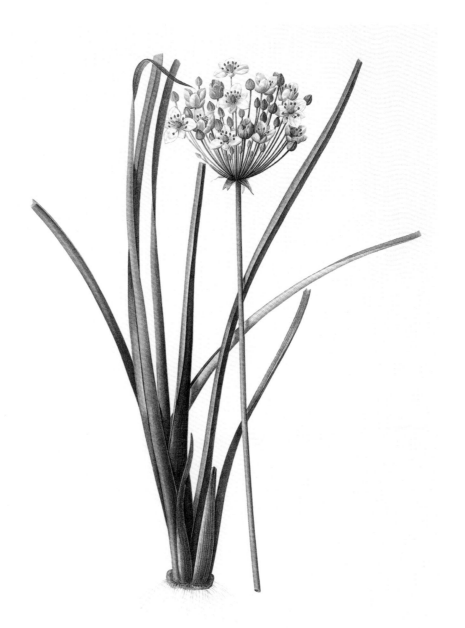

Butomus Umbellatus　　　*Butome en Umbelle*

P. J. Redouté pinx.　　　*Langlois sculp*

花蔺

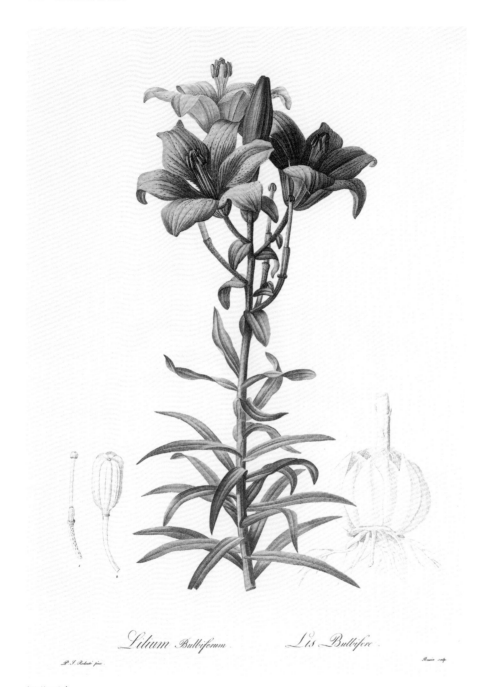

Lilium Bulbiferum.　　　*Lis Bulbifore.*

P. J. Redouté pinx.　　　　　　　　　　Bessin sculp.

橙花百合

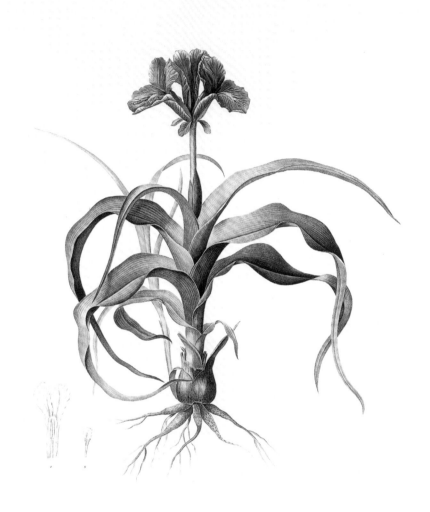

Iris Scorpioides　　*Iris Scorpionne*

P. J. Redouté pinx.　　de Gouy sculp

扁叶鸢尾

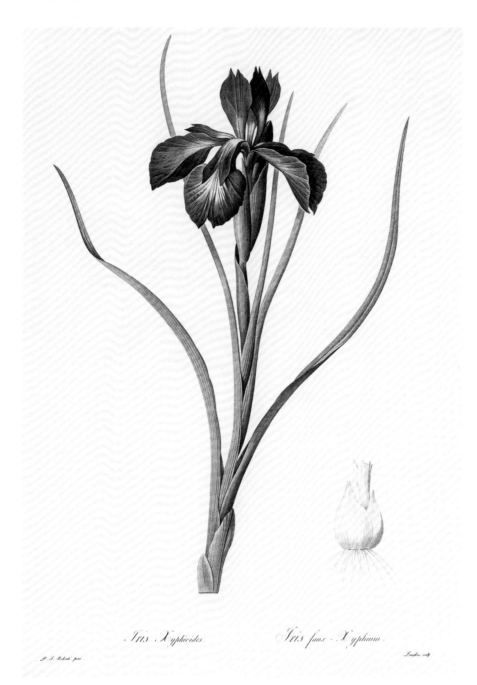

Iris Xyphioides.　　　*Iris faux-Xyphium.*

P. J. Redouté pinx.　　　　　　　　　　　Langlois sculp

阔叶鸢尾

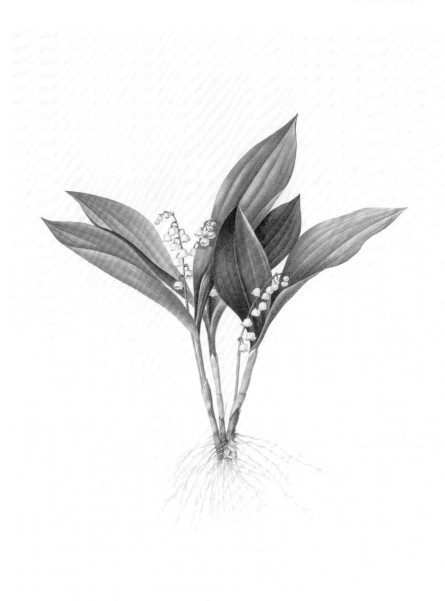

Convallaria Maayalis.　*Muguet de Mai*

P.J. Redouté pinx.　Paris impr.

欧铃兰

Colchicum Autumnale

Colchique d'Automne

P. J. Redouté pinx

le Cœur sculp

秋水仙

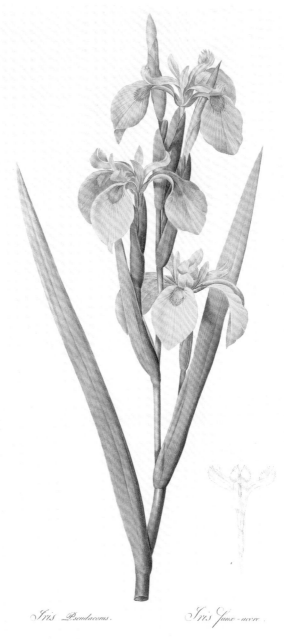

Iris Pseudacorus. Iris Jaux-acore.

P. J. Redouté pinx. Lamstré sculp

黄菖蒲

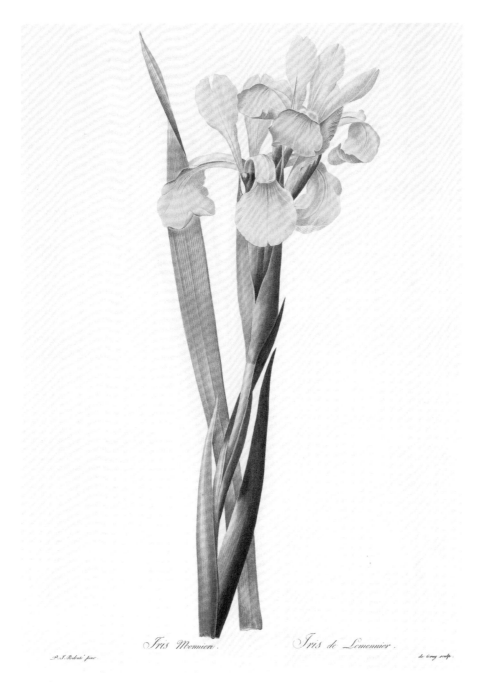

Iris Monnier. *Iris de Lemonnier.*

P. J. Redouté pinx. de Gouy sculp.

东方鸢尾

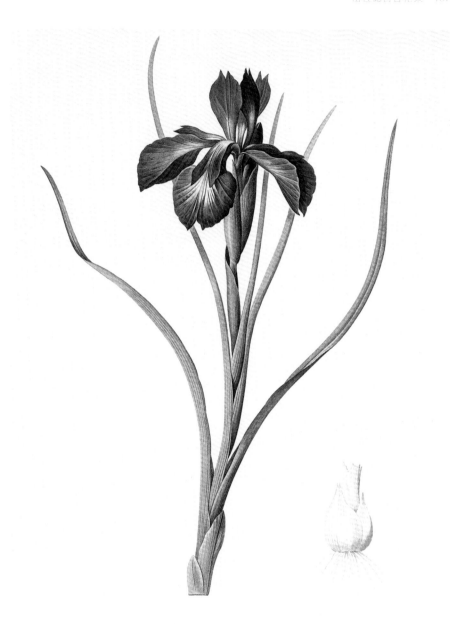

Iris Xyphioides.　　*Iris faux-Xyphium.*

P. J. Redouté pinx.　　Langlois sculp

西伯利亚鸢尾

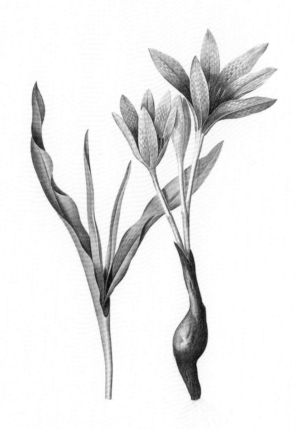

Colchicum Variegatum. *Colchique Tacheté.*

P. J. Redouté pinx. Langlois sculp.

杂色秋水仙

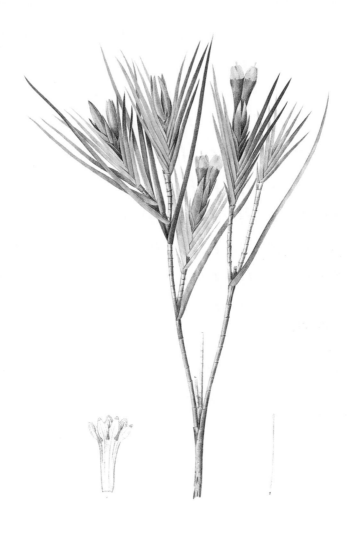

Witsenia Maura　　　　　*Witsenia Maura*

P. J. Redouté pinx.　　　　　Langlois sculp.

金木鸢尾

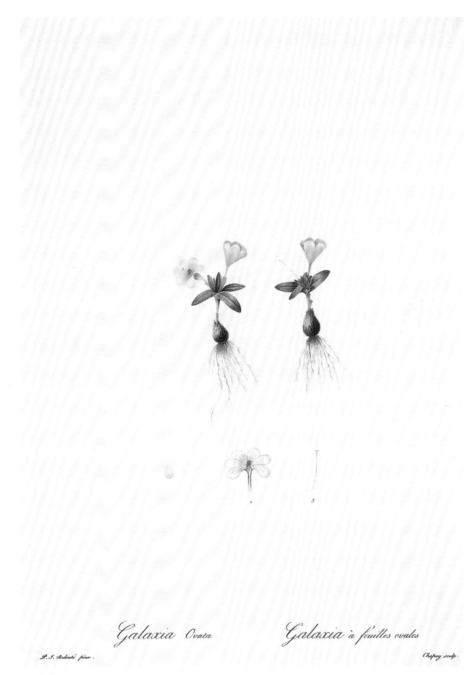

Galaxia *Ovata.*　　　*Galaxia à feuilles ovales*

P. J. Redouté pinx.　　　　　Chapuy sculp.

肖鸢尾

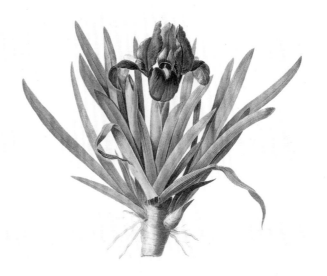

Iris Pumila floribus Violaceis.　　　　*Iris Naine à fleurs violettes*

P. J. Redouté pinx.　　　　　　　　　　　　　　Langlois sculp.

须根矮鸢尾

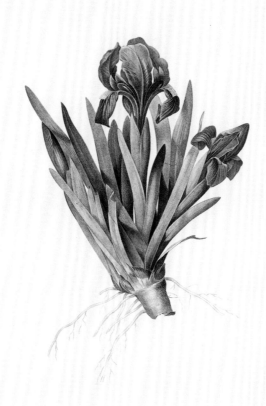

Iris Pumila floribus cæruleis. *Iris Naine à fleurs bleues.*

P.I.Redouté pinx. Langlois sculp.

须根矮鸢尾

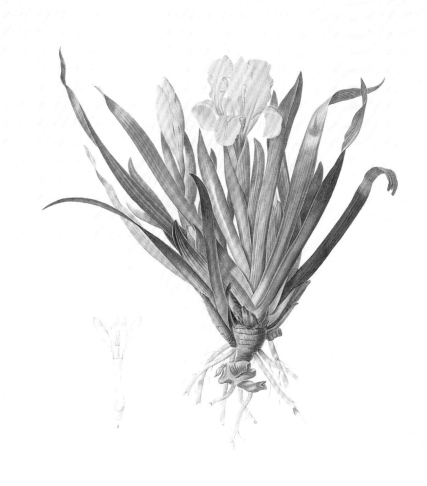

Iris Lutescens　　*Iris Jaunatre.*

P. Bessa pinx.　　　　　　de Cony sculp.

淡黄鸢尾

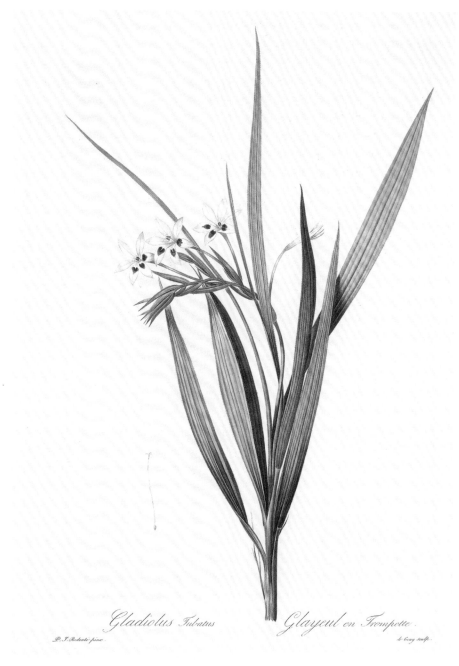

Gladiolus Tubatus　　　　*Glayeul en Trompette*

P. J. Redouté pinx.　　　　le Grey sculp.

长颈狒狒花

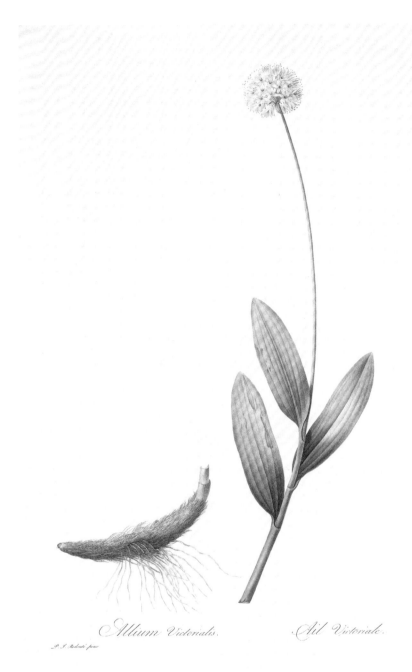

Allium Victorialis. *Ail Victoriale.*

P. J. Redouté pinx. Bessin sculp.

茖葱

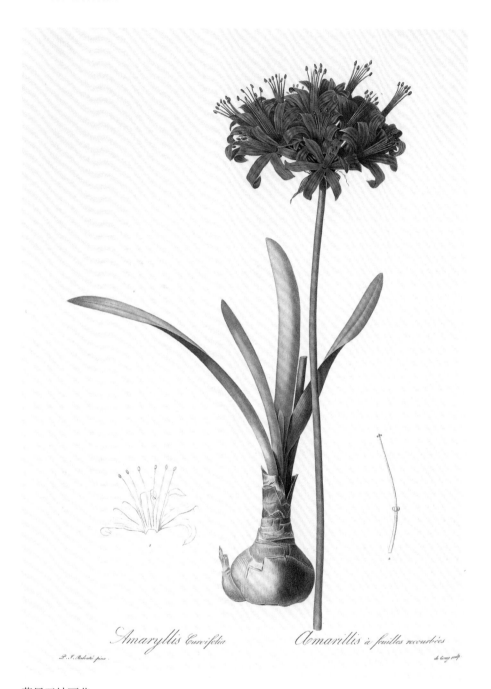

Amaryllis Curvifolia　　　*Amarillis à feuilles recourbées*

P. J. Redouté pinx.　　　de Gouy sculp.

萨尼亚纳丽花

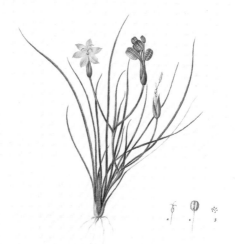

Sisyrinchium Tenuifolium.　　　*Bermudienne à feuilles menues.*

P. J. Redouté pinx.　　　　　　　　　　Chapuy sculp.

细叶庭菖蒲

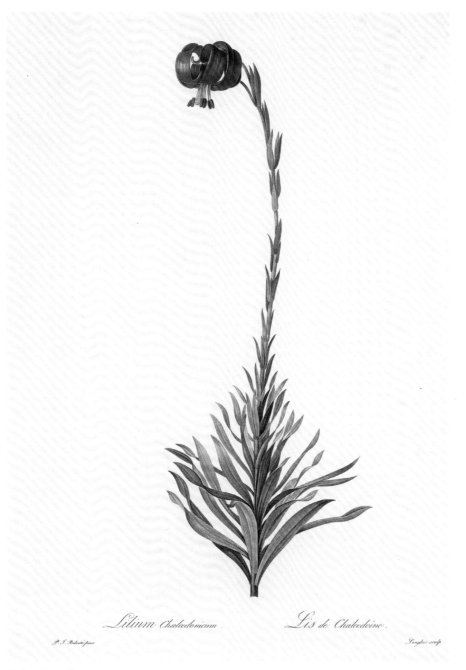

Lilium Chalcedonicum. *Lis de Chalcedoine.*

P. J. Redouté pinx. Langlois sculp.

加尔西顿百合

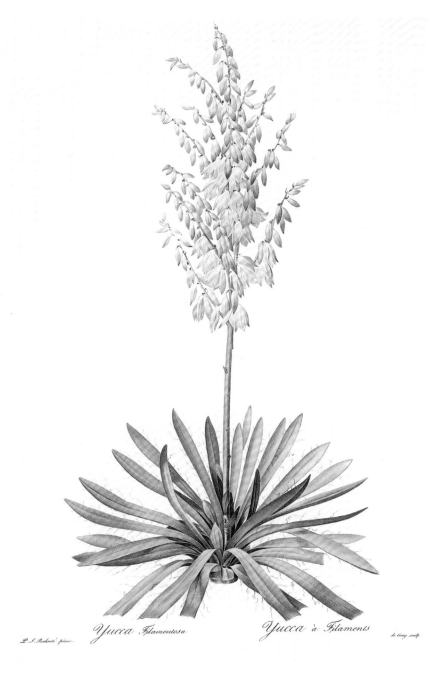

Yucca Filamentosa　　　*Yucca à Filaments*

P. J. Redouté pinx.　　　de Gouy sculp

柔软丝兰

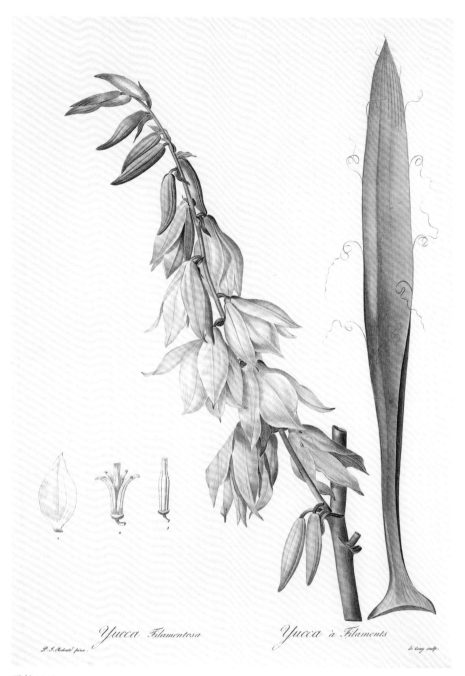

Yucca Filamentosa *Yucca à Filaments*

P. J. Redouté pinx. le long sculp.

柔软丝兰

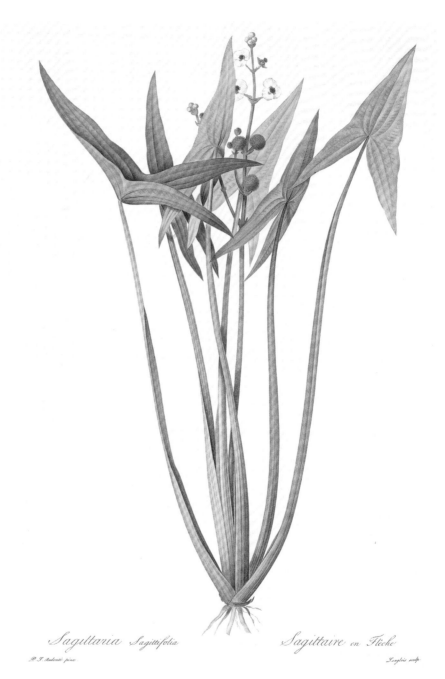

Sagittaria *Sagittifolia*　　　　　*Sagittaire* en *Flèche*

P. J. Redouté pinx.　　　　　　　　　　　　Langlois sculp.

欧洲慈姑

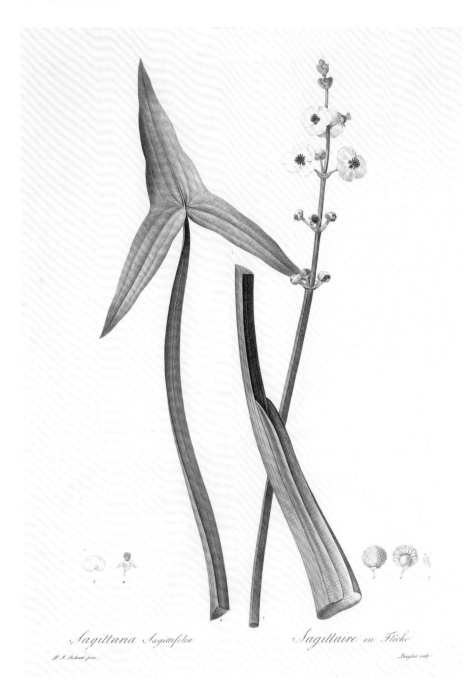

Sagittaria Sagittifolia　　　*Sagittaire en Flèche*

P. J. Redouté pinx.　　　　　　　　Langlois sculp.

欧洲慈姑

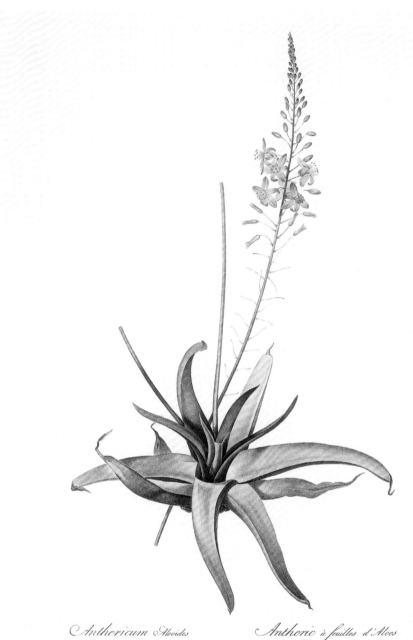

Anthericum Aloides　　　*Anthéric à feuilles d'Aloes*

P. I. Redouté pinx.　　　Langlois sculp.

韭芦荟

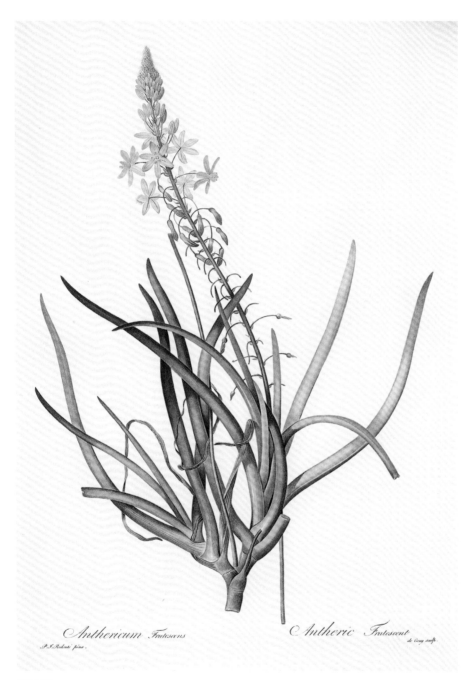

Anthericum Frutescens

P.J. Redouté pinx.

Antheric Frutescent

de Gouy sculp.

须尾草

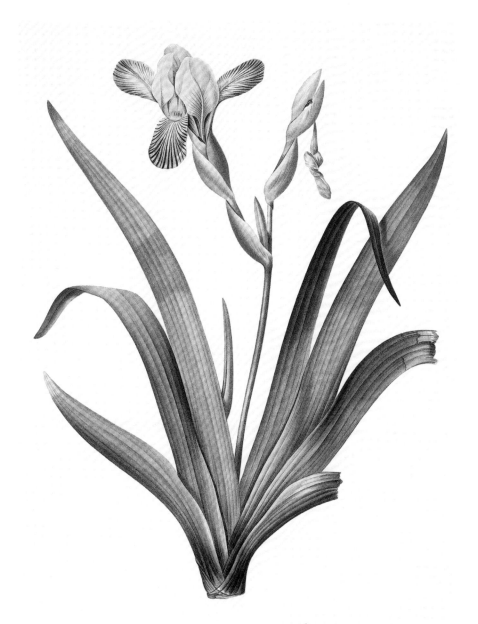

Iris Variegata.　　　*Iris Panachée.*

P.J.Redouté pinx.　　　　　　　　　Bessin sculp.

纹瓣鸢尾

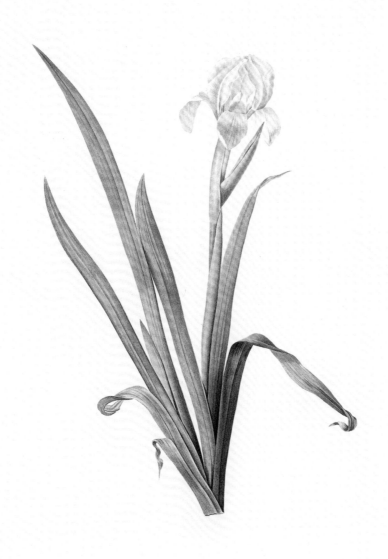

Iris Virescens.　　　　*Iris Verdâtre.*

P. J. Redouté pinx.　　　　Langlois sculp.

淡黄鸢尾

Iris Arenaria.　　　　　*Iris des Sables.*

P.J. Redouté pinx.　　　　　Chapuy sculp.

矮小鸢尾

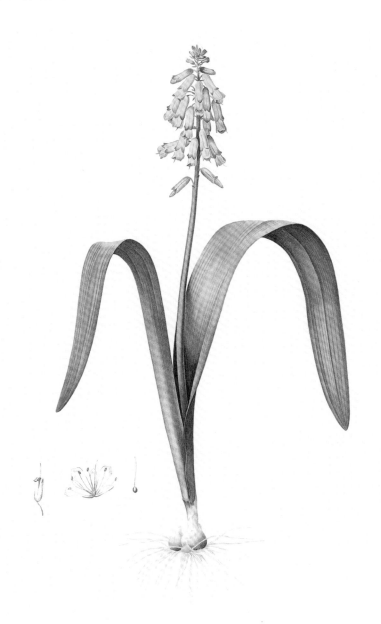

Lachenalia Luteola.　　　*Lachénale Jaunâtre*

P. J. Redouté pinx.　　　　　　　　　　　　　le Grang sculp.

纳金花

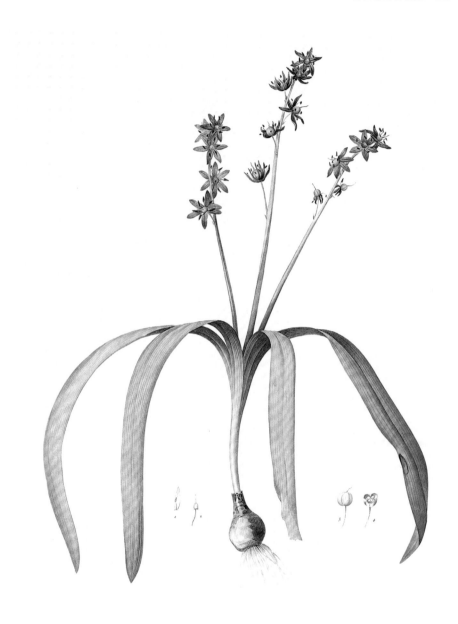

Scilla Amœna.　　　*Scille agréable.*

P. J. Redouté pinx.　　　　　　　　　　de Gouy sculp.

拜占庭绵枣儿

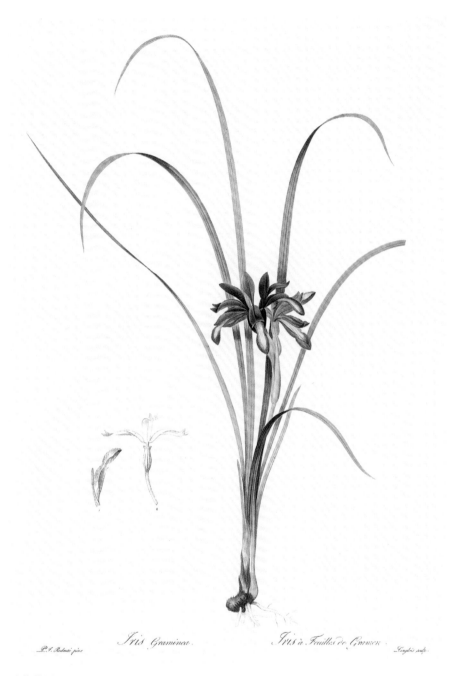

Iris Graminea. *Iris à Feuilles de Gramen.*

P. J. Redouté pinx. Langlois sculp.

禾草鸢尾

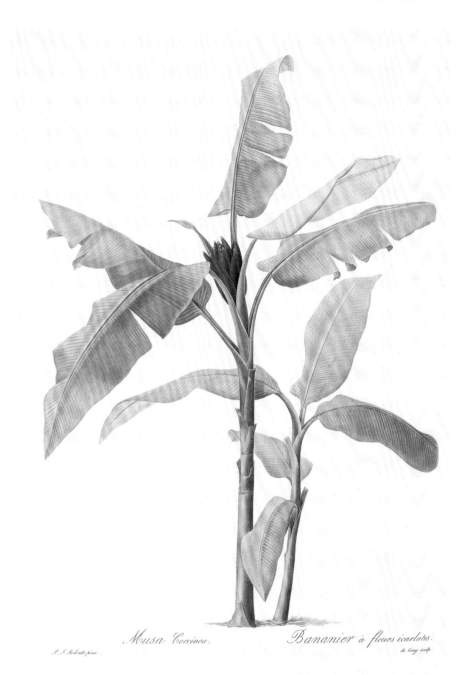

Musa Coccinea.

Bananier à fleurs écarlates.

P. J. Redouté pinx.

de Gouy sculp.

红蕉

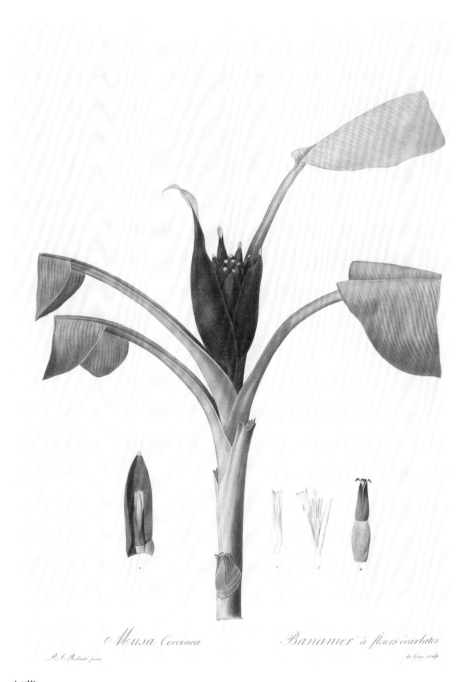

Musa Coccinea　　　*Bananier à fleurs écarlates*

P. J. Redouté pinx.　　　le Conte sculp.

红蕉

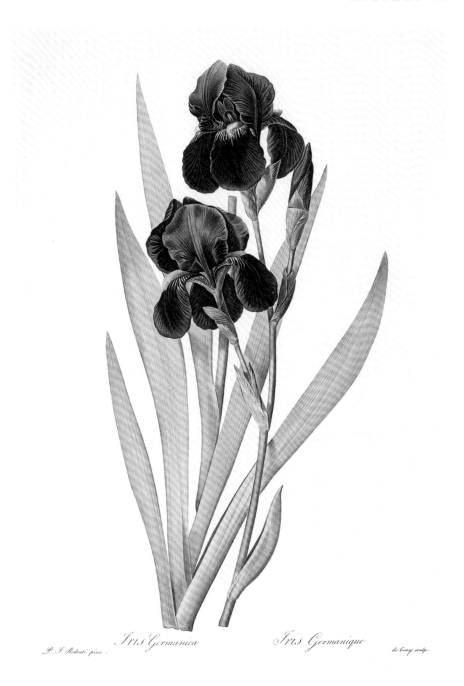

Iris Germanica　　　*Iris Germanique*

P. J. Redouté pinx.　　　　　　　　　de Gouy sculp.

德国鸢尾

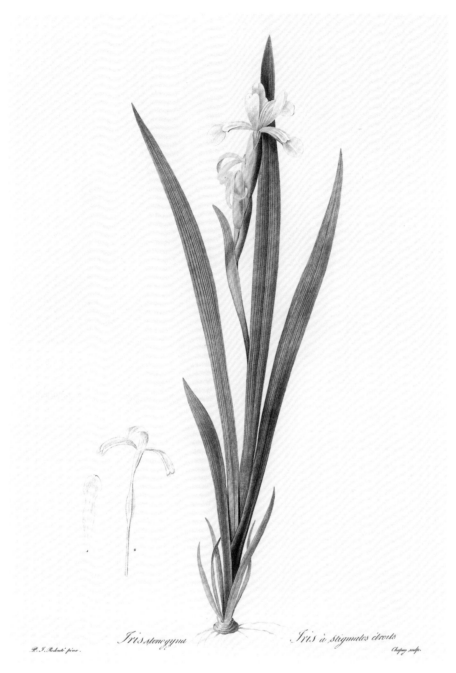

Iris stenogyna　　　　*Iris à stigmates étroits*

P. I. Redouté pinx.　　　　Chapuy sculp.

琴瓣鸢尾

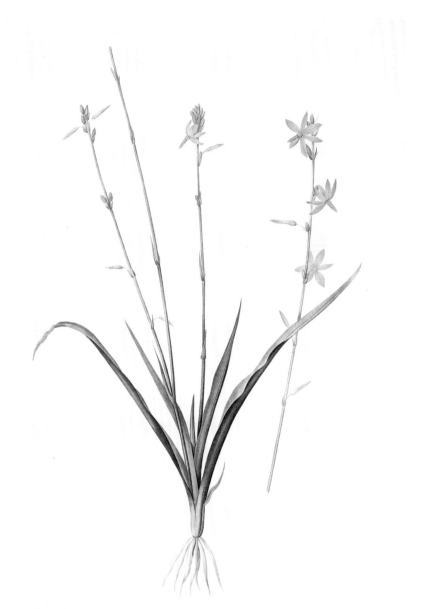

Echeandia Terniflora. *Echeandie à fleurs Ternées*

P. J. Redouté pinx. Langlois Sculp.

崖吊兰

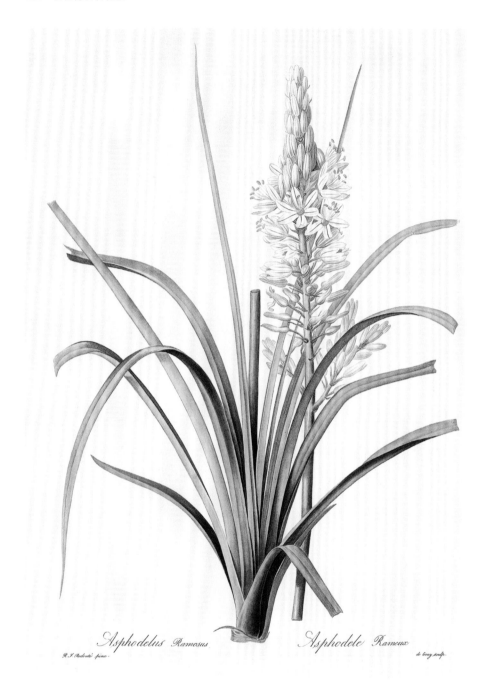

Asphodelus Ramosus　　　*Asphodele Rameux*

P.J.Redoute pina.　　　　　　　　　　de bray sculp.

阿福花

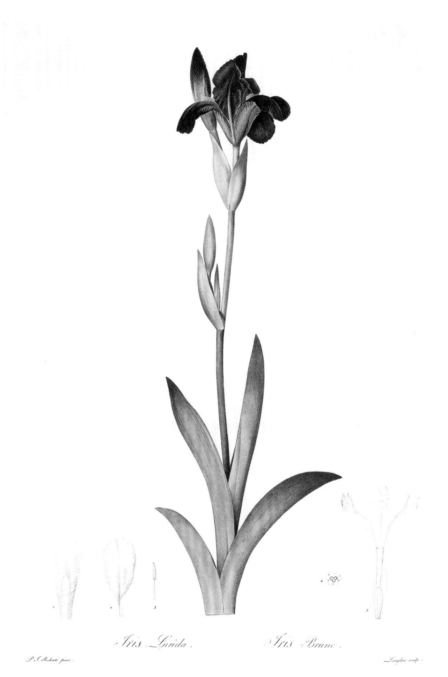

Iris Lurida.　　*Iris Brune.*

P.J. Redouté pinx.　　　　　　　　　　　Langlois sculp.

德国鸢尾

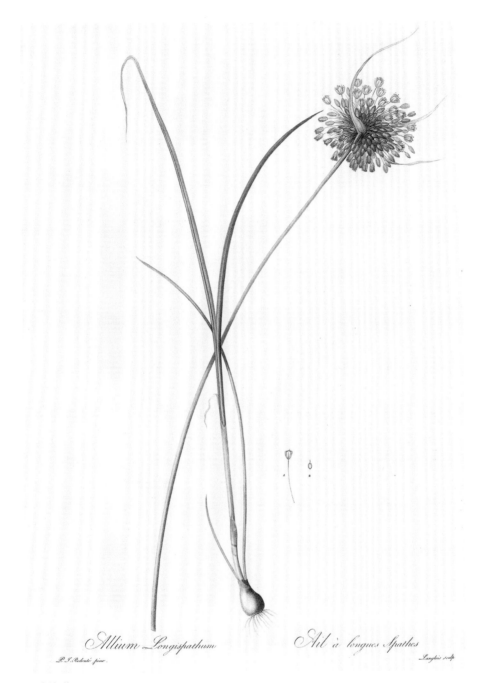

Allium Longispathum　　*Ail à longues Spathes*

P. J. Redouté pinx.　　Langlois sculp

地中海葱

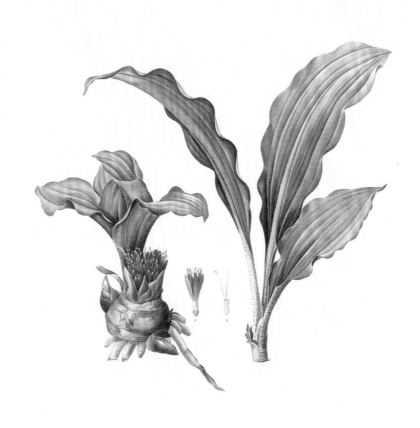

Hæmanthus Puniceus.　　　　　*Hémanthe à feuilles de Colchique*

P.J. Redouté pinx.　　　　　　　　　　　　　　Dagony sculp.

深红网球花

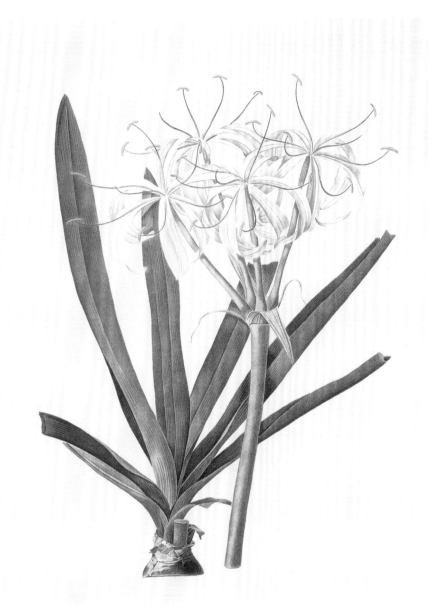

Crinum Americanum.　　　*Crinum d'Amérique.*

P.J.Redouté pinx.　　　　　　　　　Lemaire sculp.

文殊兰

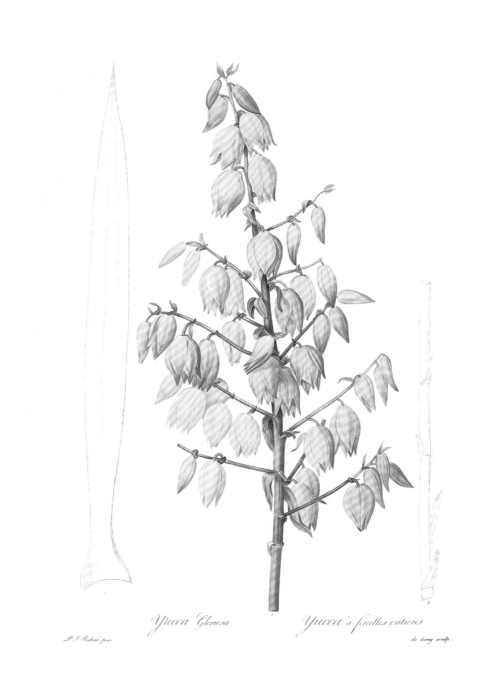

Yucca Gloriosa *Yucca à feuilles entières*

P. J. Redouté pinx. de Gouy sculp.

凤尾丝兰

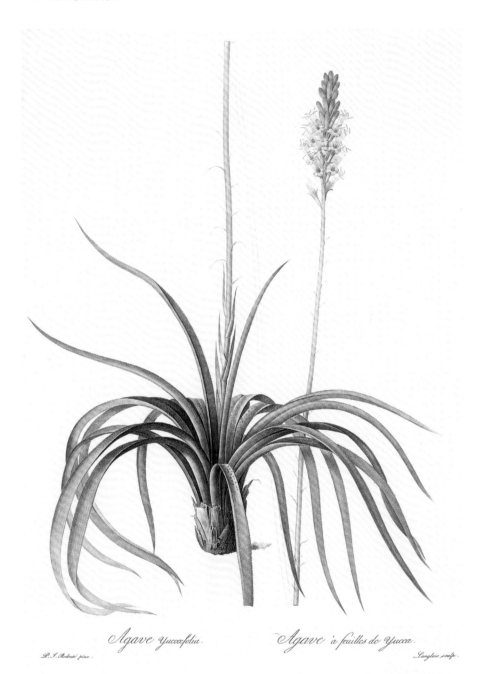

Agave Yuccæfolia.　　*Agave à feuilles de Yucca.*

P. J. Redouté pinx.　　　　　　　　　　Langlois sculp.

丝叶龙舌兰

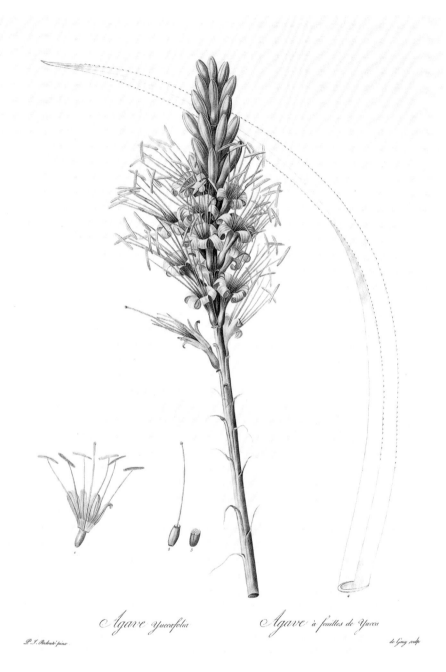

Agave yuccæfolia　　　*Agave à feuilles de Yucca*

P.J. Redouté pinx.　　　　　　　　　　de Gouy sculp.

丝叶龙舌兰

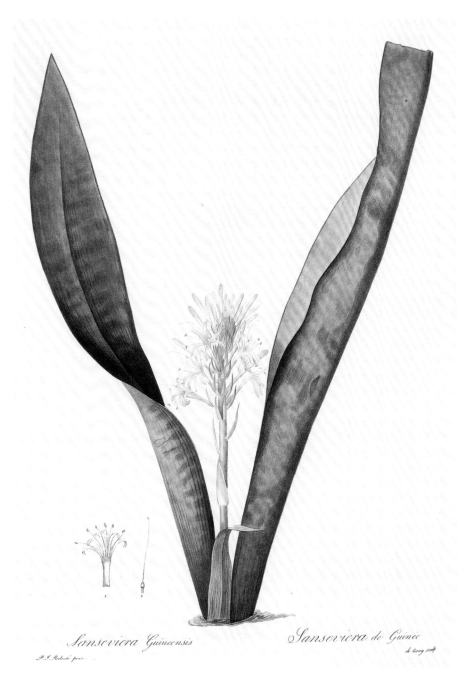

Sanseviera Guineensis

Sanseviera de Guinée

P. J. Redouté pinx.

de Gouy sculp.

大叶虎尾兰

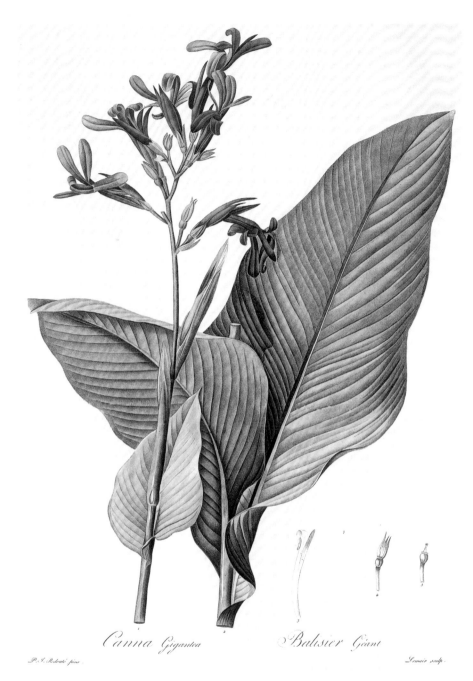

Canna Gigantea　　　*Balisier Géant*

P. J. Redouté pinx.　　　Lemair sculp.

阔叶美人蕉

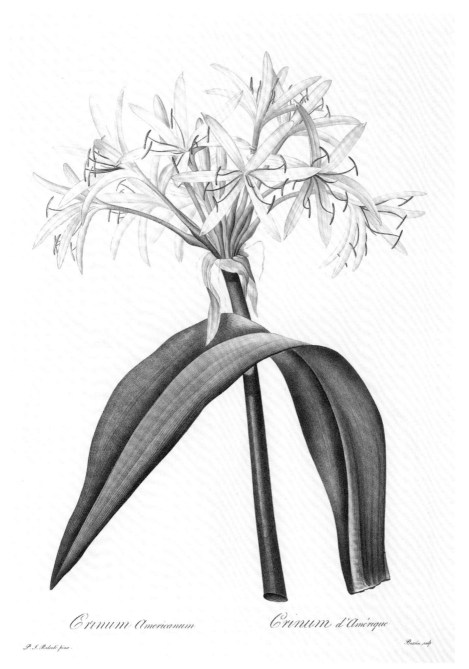

Crinum Americanum　　*Crinum d'Amérique*

P. J. Redouté pinx.

Bessin sculp.

亚洲文殊兰

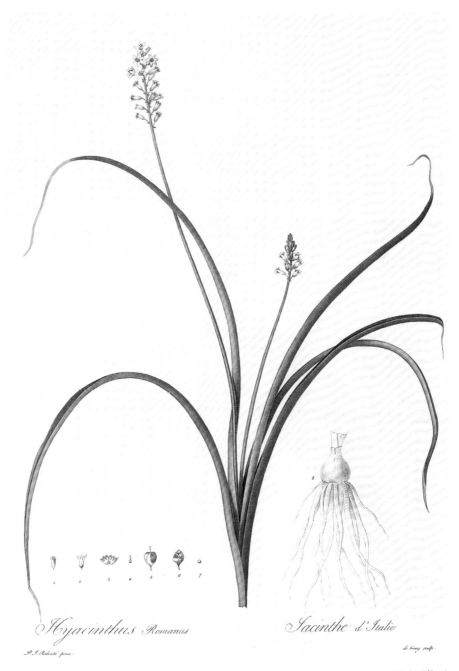

Hyacinthus Romanus

Jacinthe d'Italie

P.J.Redouté pinx.

de Gouy sculp.

罗马风信子

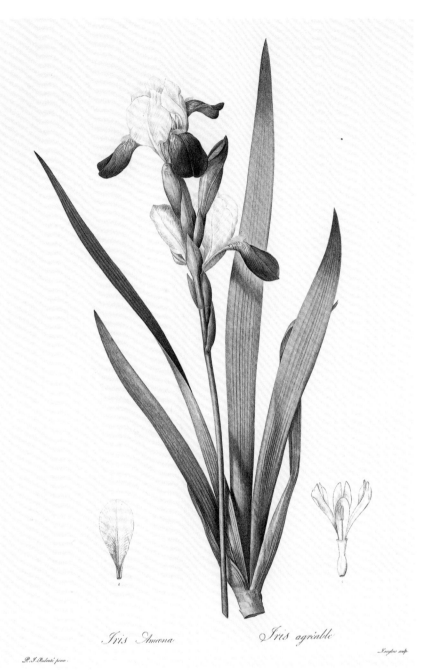

Iris Amœna　　　*Iris agréable*

P.J.Redouté pinx.

Langlois sculp.

德国鸢尾

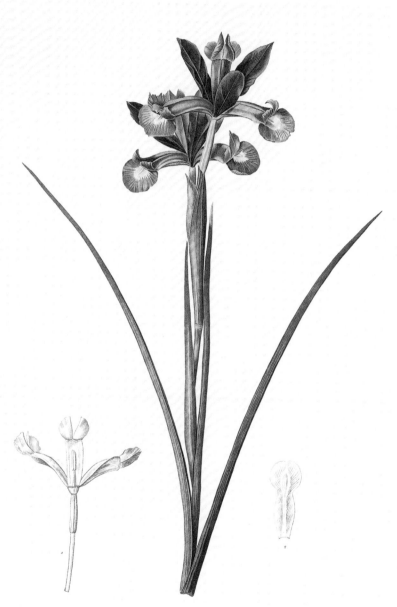

Iris Xiphium.　　*Iris Xiphium.*

西班牙鸢尾

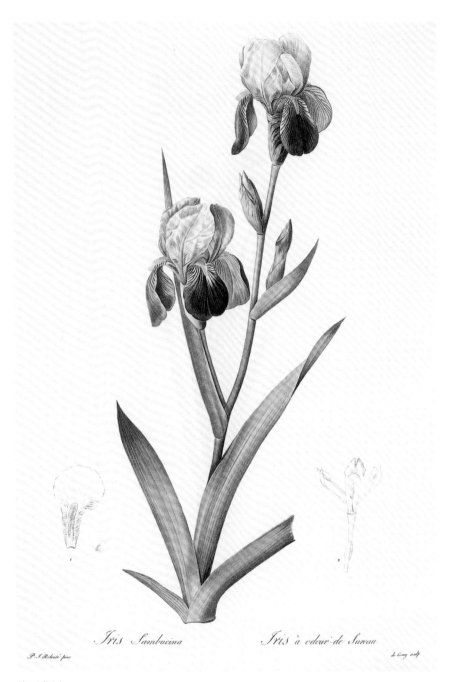

Iris Sambucina *Iris à odeur de Sureau*

P. J. Redouté pinx. Le Grand sculp.

德国鸢尾

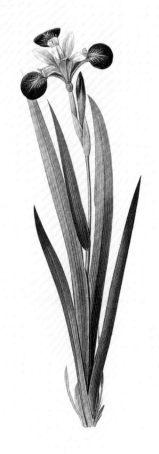

Iris Versicolor *Iris à couleurs changeantes*

P. J. Redouté pinx. *Langlois sculp*

变色鸢尾

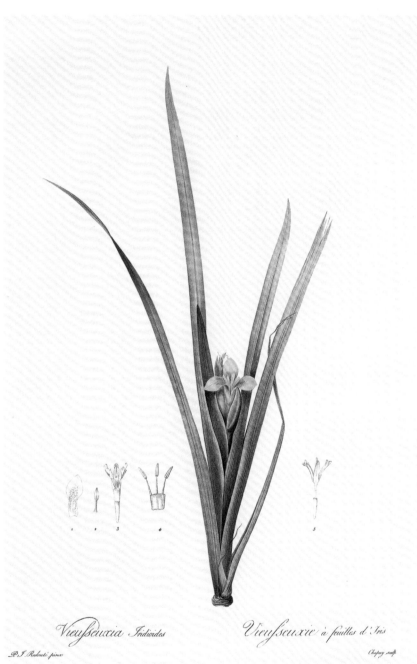

Vieußeuxia Iridioides *Vieußeuxie à feuilles d'Iris*

P.J. Redouté pinx. Chapuy sculp.

黄菖蒲

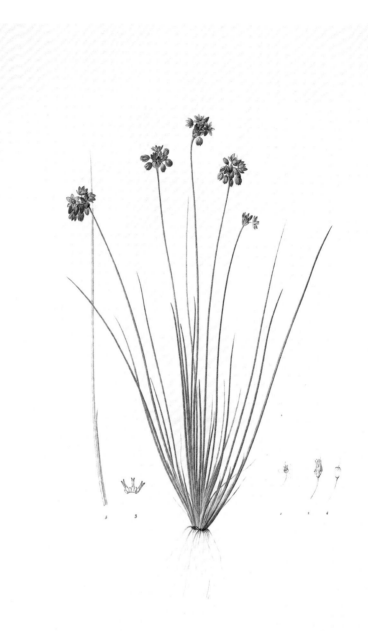

Sowerbea Juncea

Sowerbée Junciforme

P. J. Redouté pinx.

Bessin sculp.

香草百合

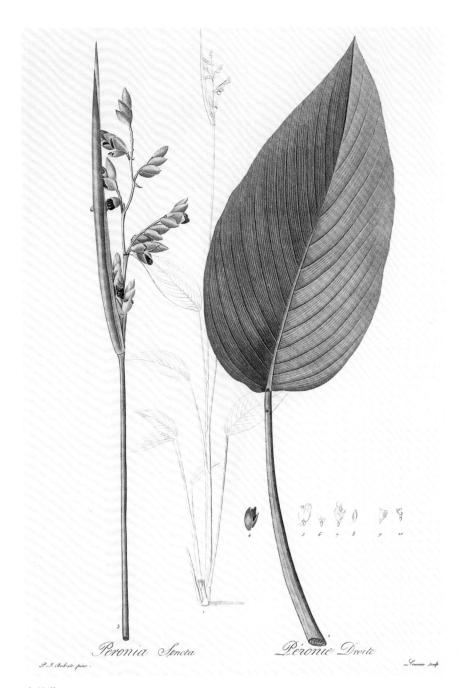

Peronia Stricta

Péronie Droite

P. J. Redouté pinx.

Lemaire sculp.

水竹芋

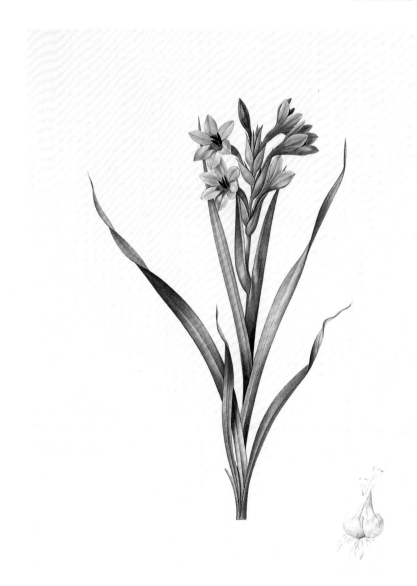

Gladiolus Laccatus.

Glayeul couleur de Laque.

P. J. Redouté pinx.

Bessin sculp.

珠芽弯管鸢尾

Gladiolus Angustus

Glayeul à feuilles étroites

P.J.Redouté pinx.

Langlois sculp.

长管唐菖蒲

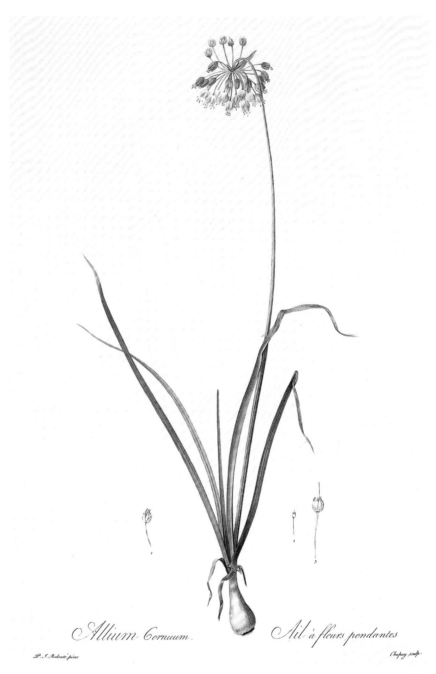

Allium Cornuum.　*Ail à fleurs pendantes*

P. J. Redouté pinx.　Chapuy sculp.

韭葱

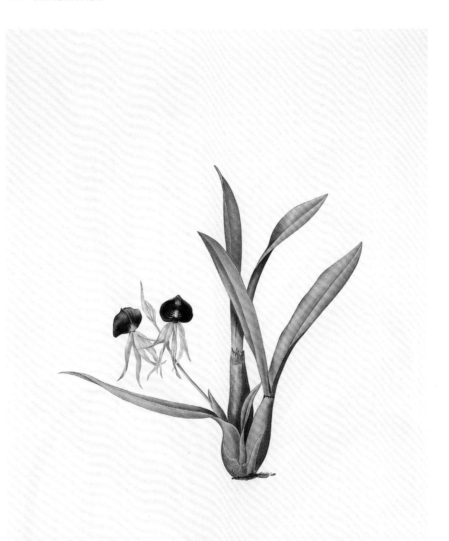

Epidendrum Cochleatum　　　　*Epidendre en Coquille*

P. J. Redouté pinx.　　　　　　　　Chapuy sculp.

鸡冠围柱兰

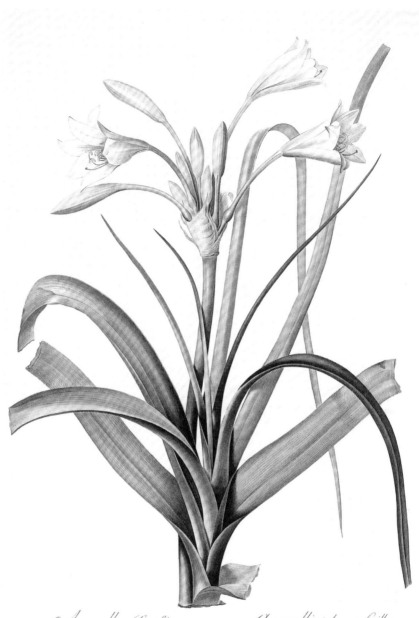

Amaryllis Longifolia

Amaryllis à longues feuilles

P. J. Redouté pinx

de Gouy Sculp

鳞经文殊兰

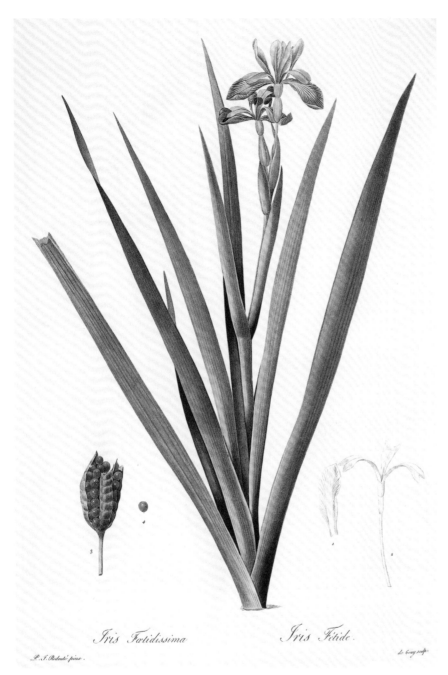

Iris Fatidissima　　　　　　*Iris Fétide.*

P. J. Redouté pinx.

de Gouy sculp.

红籽鸢尾

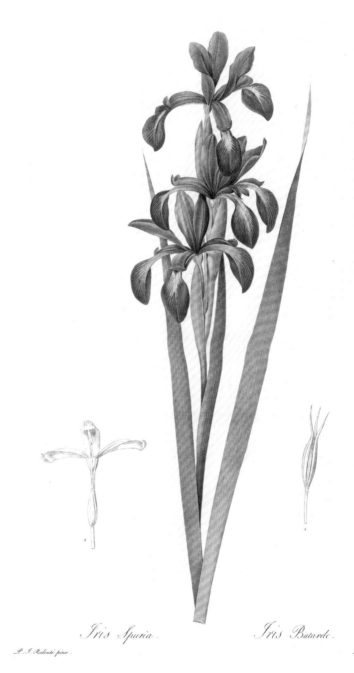

Iris Spuria.　　　*Iris Batarde.*

P. J. Redouté pinx.

Langlois sculp

琴瓣鸢尾

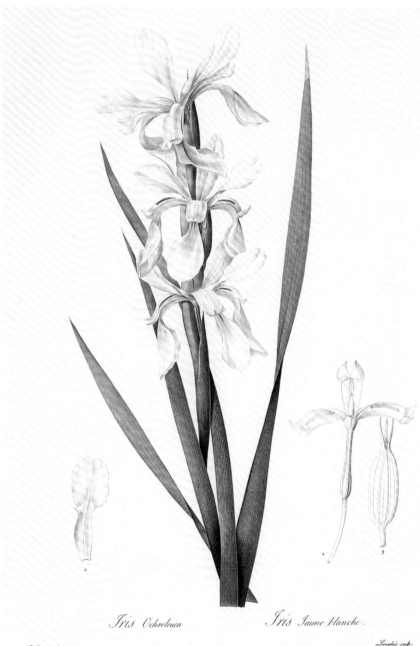

Iris Ochroleuca. *Iris Jaune blanche.*

P.J.Redouté pinx. Langlois sculp.

东方鸢尾

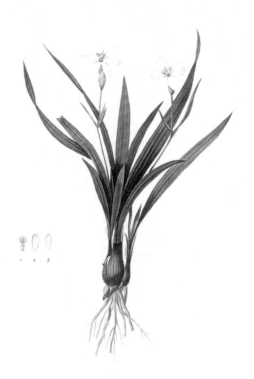

Sisyrinchium Palmifolium.

Bermudienne à feuilles plissées

P. J. Redouté pinx.

Lemaire sculp.

簇花庭菖蒲

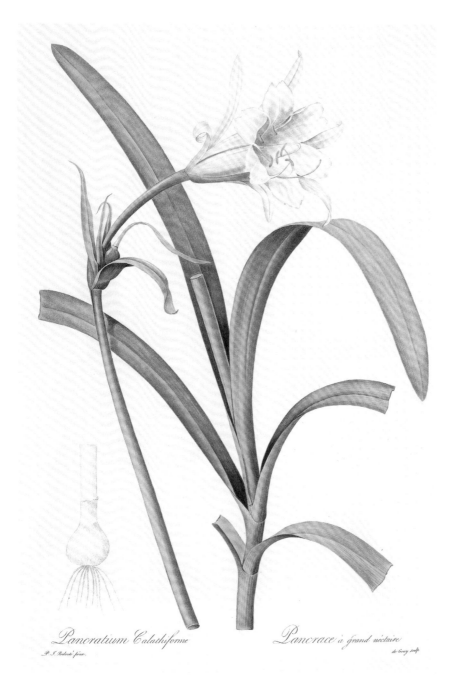

Pancratium Calathiforme

Pancrace à grand nectaire

P. J. Redouté pinx.

de Gouy sculp.

水仙状水鬼蕉

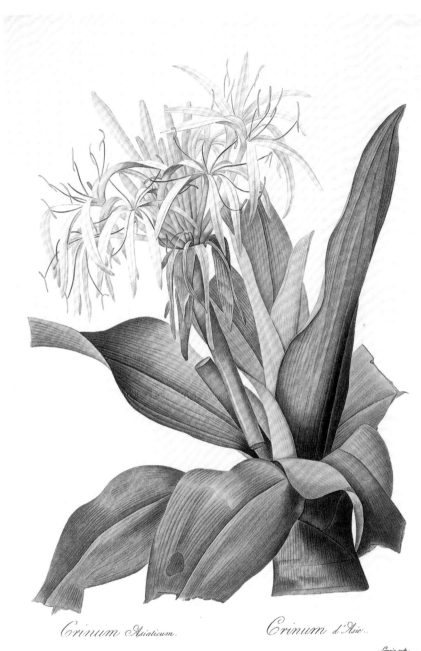

Crinum Asiaticum.　　*Crinum d'Asie.*

P. J. Redouté pinx.

Lemaire sculp.

亚洲文殊兰

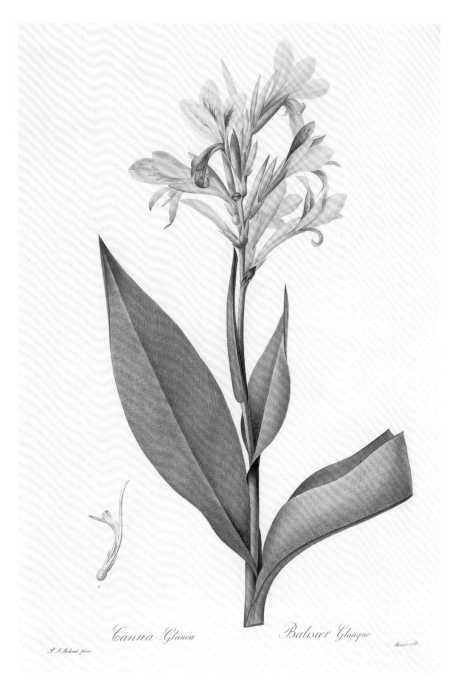

Canna Glauca　　　Balisier Glauque

P.J.Redouté pinx.

粉美人蕉

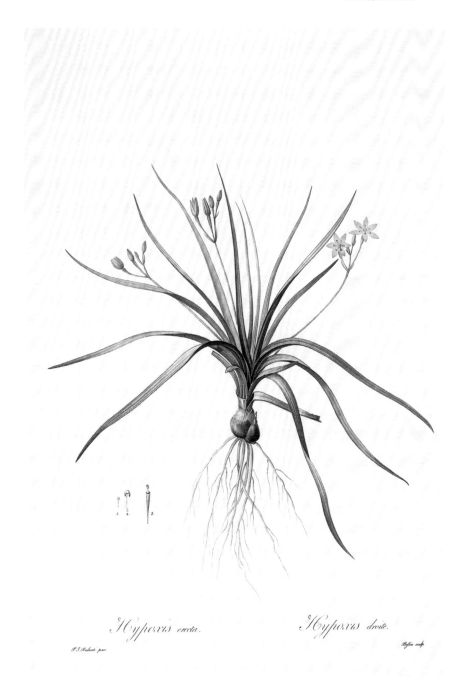

Hypoxis erecta.　　　　　*Hypoxis droite.*

P.J.Redouté pinx.

Bessin sculp.

毛小金梅草

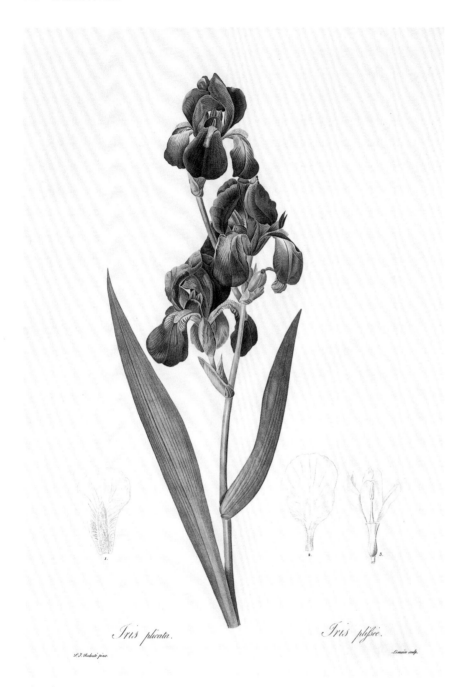

Iris plicata.

Iris plissée.

P.J. Redouté pinx.

Lemaire sculp.

香根鸢尾

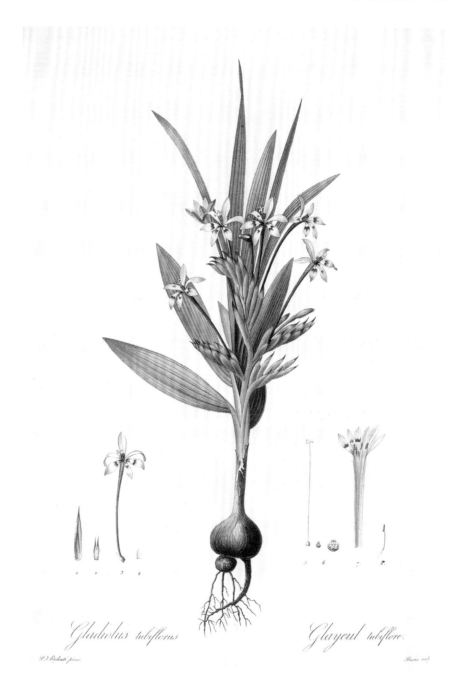

Gladiolus tubiflorus.　　　*Glayeul tubiflore.*

P.J. Redouté pinx.

Bessin sculp.

彩色狒狒草

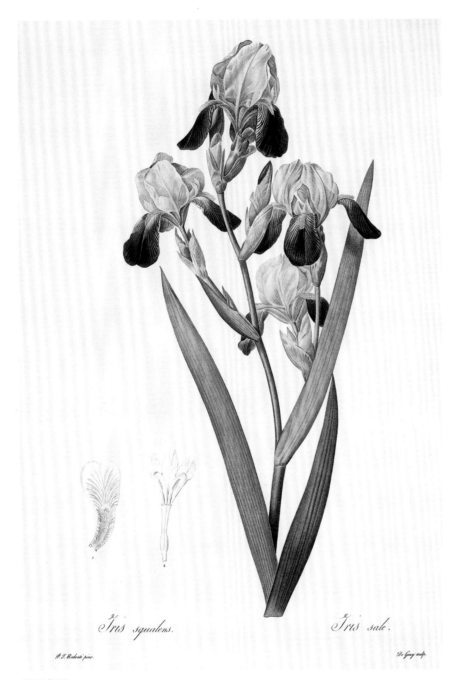

Iris squalens.

Iris sale.

P.J. Redouté pinx.

De Gray sculp.

德国鸢尾

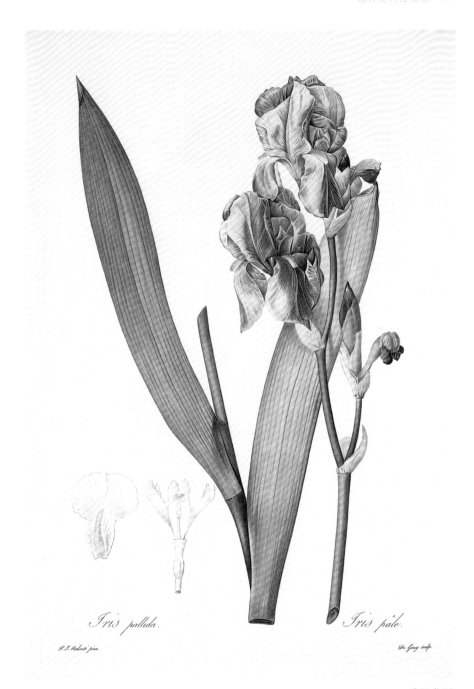

Iris pallida.

Iris pâle.

P. J. Redouté pinx.

De Gouy sculp.

香根鸢尾

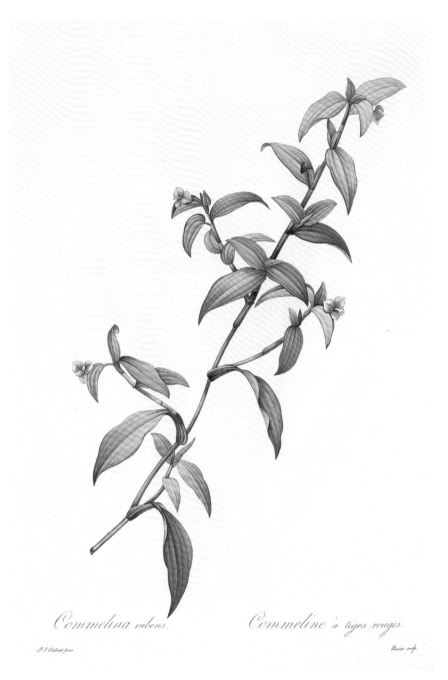

Commelina rubens.　　*Commeline à tiges rouges.*

P. J. Redouté pinx.　　Bessin sculp.

淡色鸭跖草

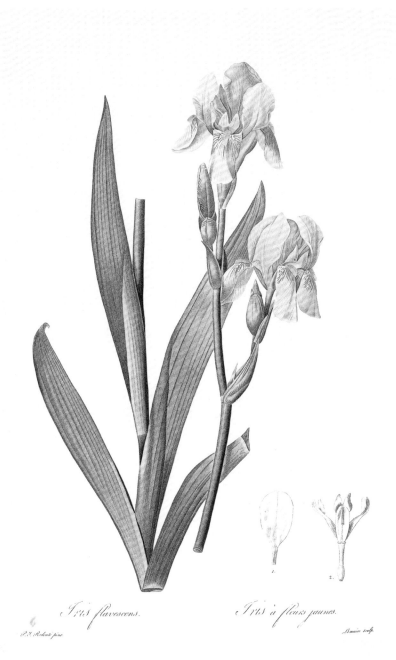

Iris flavescens.

Iris à fleurs jaunes.

P.J. Redouté pinx.

Lemaire sculp.

纹瓣鸢尾

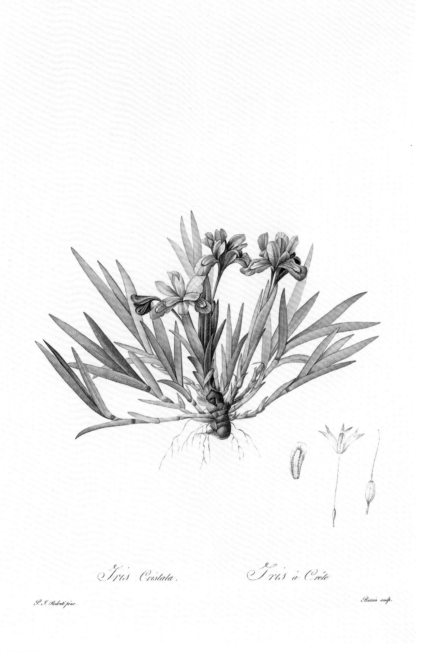

Iris Cristata.　　　*Iris à Crête*

P. J. Redouté pinx.　　　　　　　　　　Bessin sculp.

饰冠鸢尾

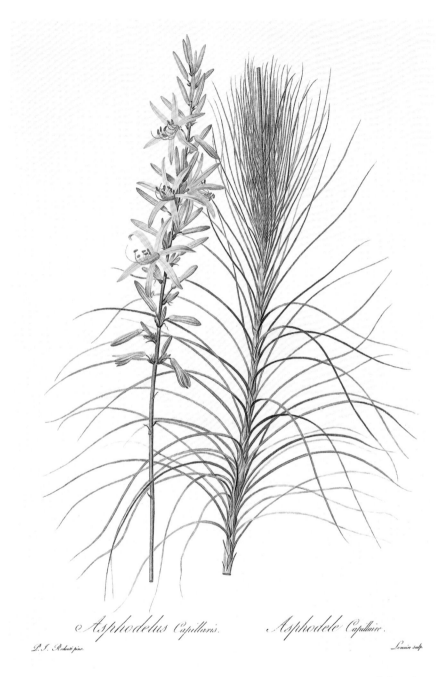

Asphodelus Capillaris.　*Asphodele Capillaire.*

P.J. Redouté pinx.　Lemaire sculp.

小苞日光兰

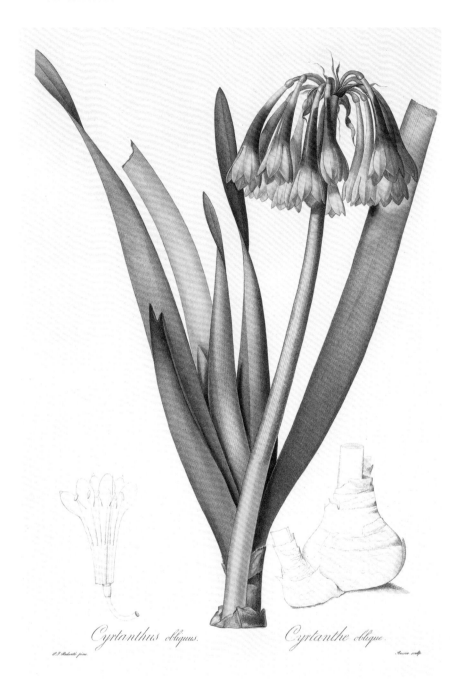

Cyrtanthus obliquus.

Cyrtanthe oblique.

P.J. Redouté pinx.

Bessin sculp

偏花曲管花

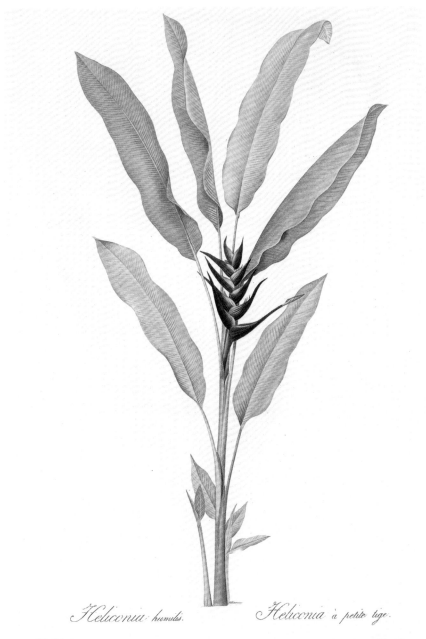

Heliconia humilis.　　　*Heliconia à petite tige.*

P.J. Redouté pinx.　　　De Gouy sculp.

比海蝎尾蕉

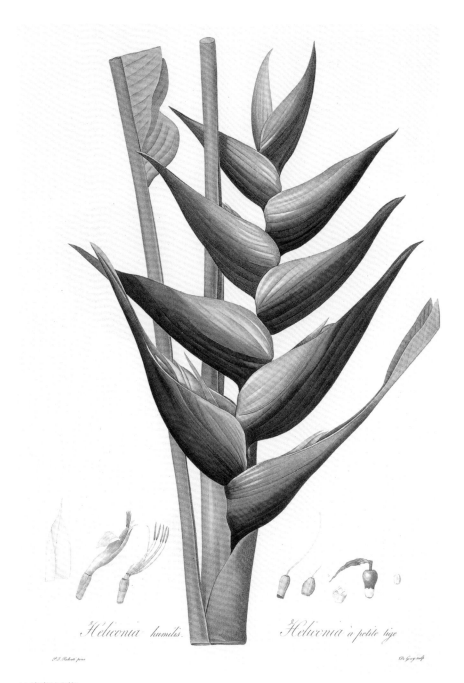

Heliconia humilis.　　　*Heliconia à petite tige.*

P.J. Redouté pinx.　　　　　　　　　　De Gouy sculp.

比海蝎尾蕉

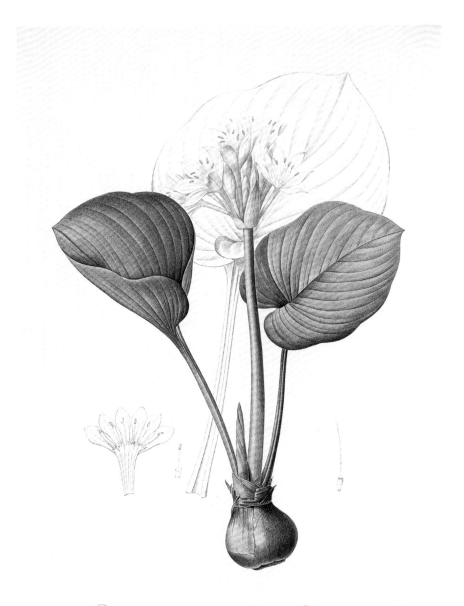

Pancratium Amboinense　　*Pancrace d'Amboine*

P.J.Redouté pinx.

Langlois sculp.

玉簪水仙

Maſsonia violacea. *Maſsonia violette.*

P.J.Redouté pinx. Chapuy sculp.

立金花属

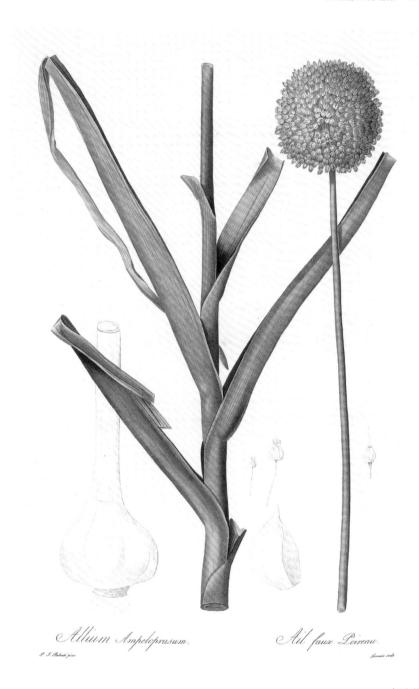

Allium Ampeloprasum.　　　　　　　*Ail faux Poireau.*

P. J. Redouté pinx.　　　　　　　　　　　　　Lemaire sculp.

南欧蒜

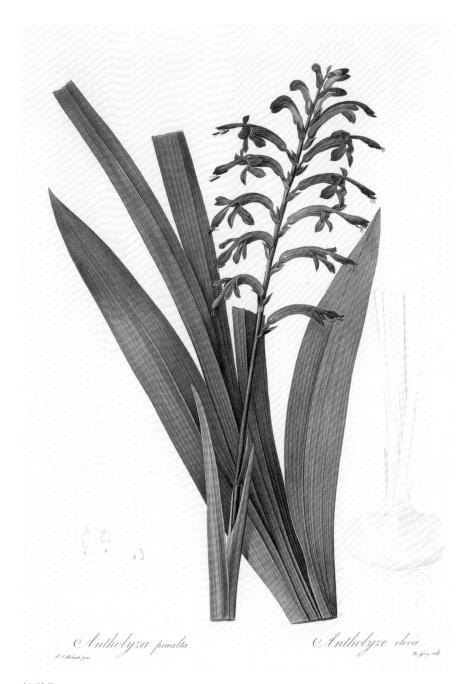

Antholyza præalta.

P. J. Redouté pinx.

Antholyze elevée.

De Gouy sculp.

豁裂花

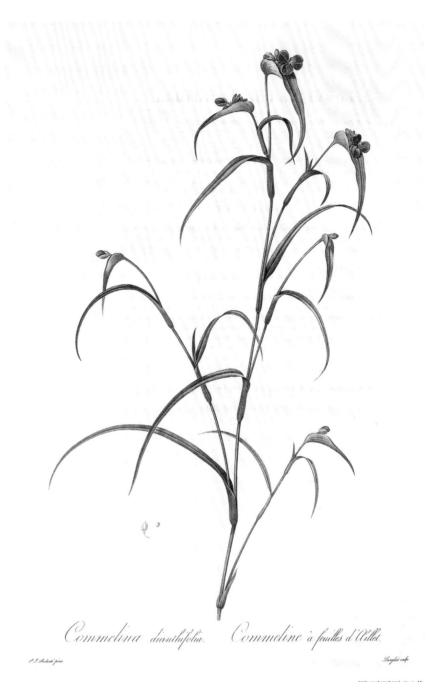

Commelina dianthifolia.　Commeline à feuilles d'Œillet.

P.J. Redouté pinx.　　　　　　　　　　　　　　Langlois sculp.

墨西哥鸭跖草

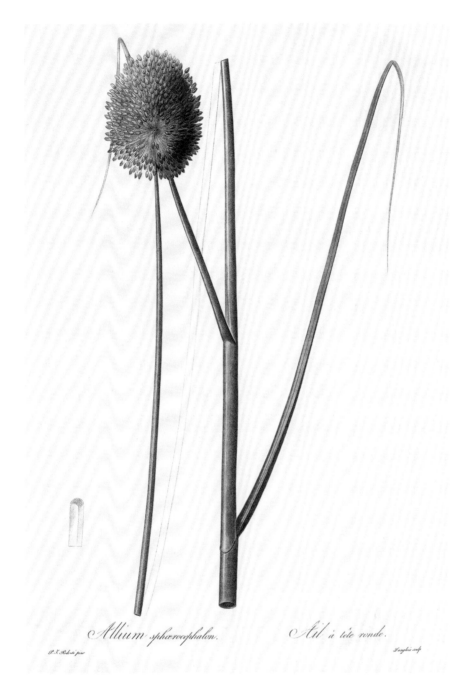

Allium sphæroephalon.　　*Ail à tête ronde.*

P.J.Redouté pinx　　　　　　　　　　Langlois sculp

圆头大花葱

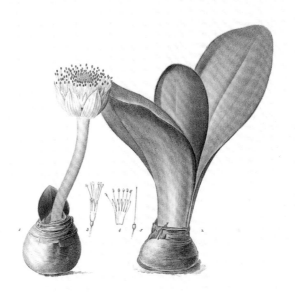

Hæmanthus Albiflos　*Hemanthe à fleurs blanches*

P. J. Redouté *pinx.*　Langlois *sculp.*

虎耳兰

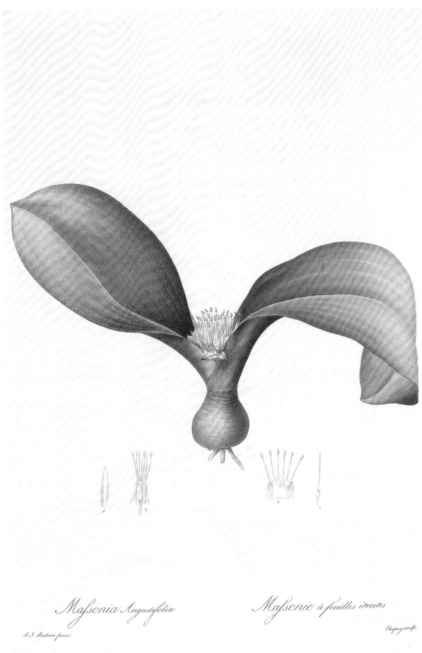

Maſsonia Angustifolia

Maſsonie à feuilles étroites

P.J. Redouté pinx.

Chapuy sculp.

艳镜

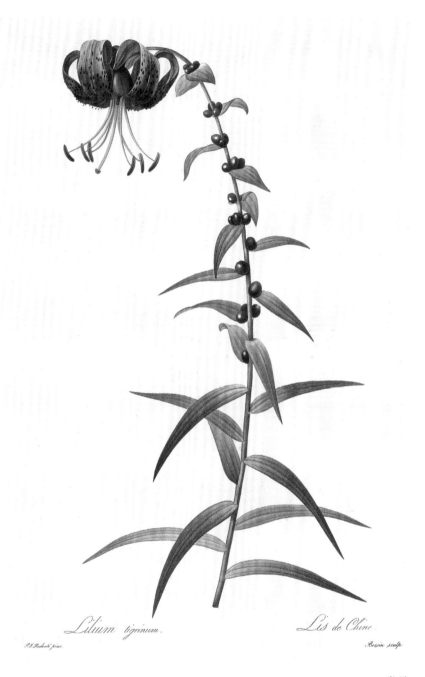

Lilium tigrinum.　　　　　　*Lis de Chine.*

P.J. Redouté pinx.　　　　　　Bessin sculp.

卷丹

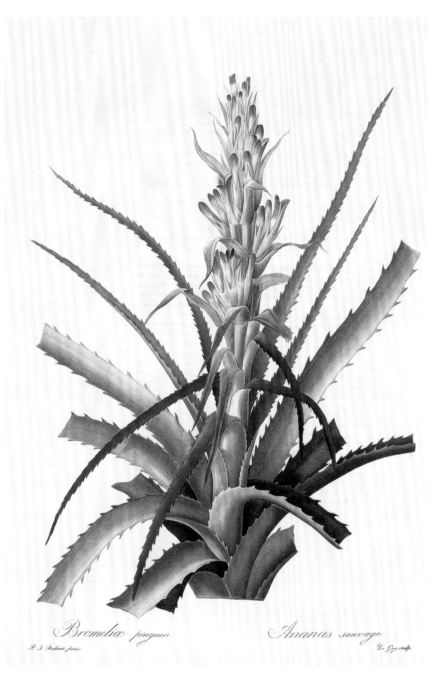

Bromelia pinguin *Ananas sauvage*

P. J. Redouté pinx. De Gouy sculp.

企鹅红心凤梨

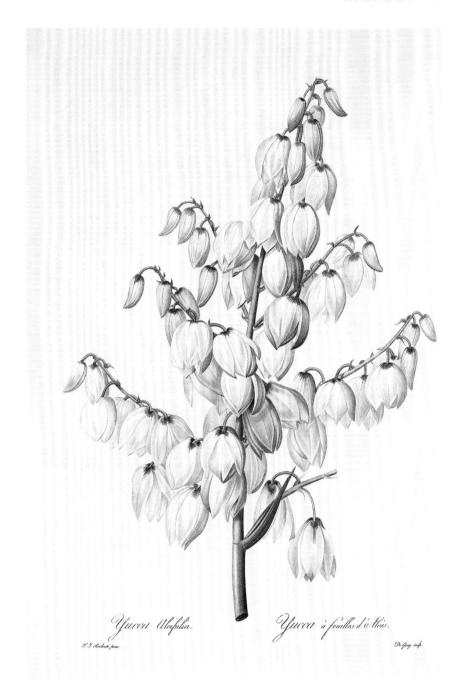

Yucca Aloifolia.

Yucca à feuilles d'Aloès.

P. J. Redouté pinx.

De Gouy sculp.

千手丝兰

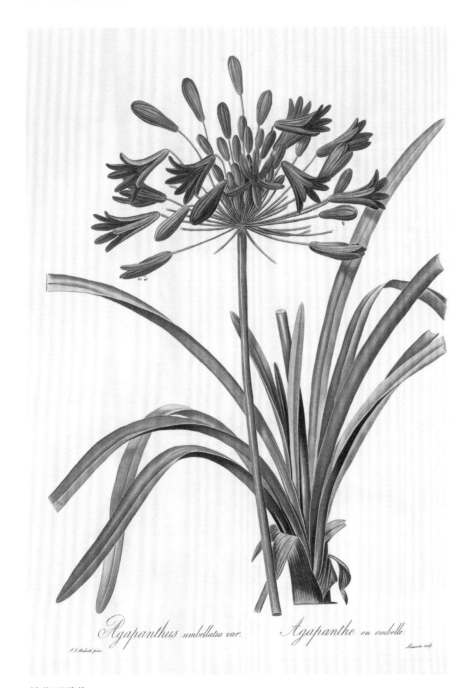

Agapanthus umbellatus var.　　*Agapanthe en ombelle.*

P. J. Redouté pinx.

Lemaire sculp.

早花百子莲

Neottia speciosa.

Neottie à fleurs roses.

P.J. Redouté pinx.

Bessin sculp.

美丽狭喙兰

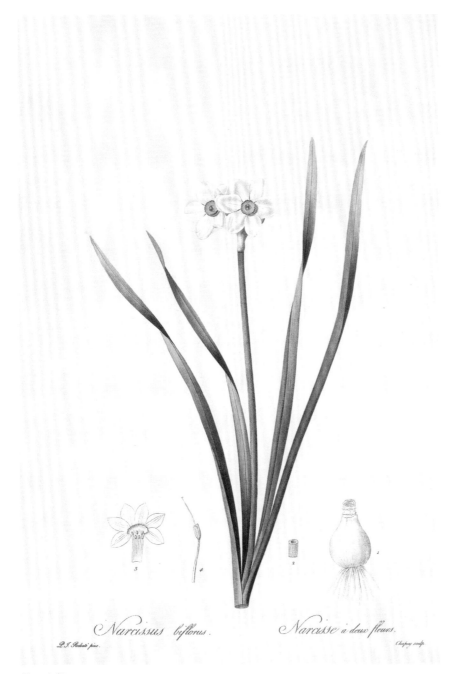

Narcissus biflorus. *Narcisse à deux fleurs.*

P.J. Redouté pinx. Chapuy sculp.

黄口水仙

Ixia secunda.　　　　　　　*Ixia unilatéral.*

P. J. Redouté pinx.　　　　　　　Chapuy sculp.

酒杯花

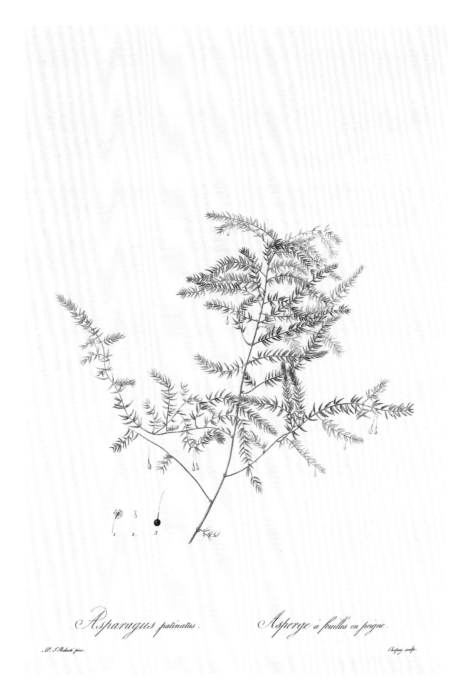

Asparagus patinatus.　　　*Asperge à feuilles en peigne.*

P. J. Redouté pinx.　　　　　　　　　Chapuy sculp.

蔓天冬

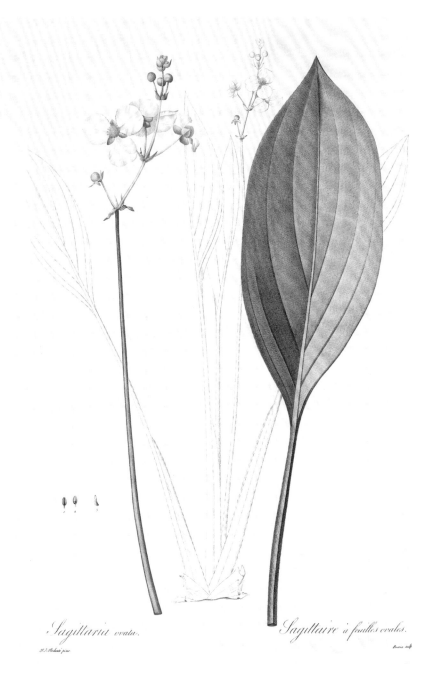

Sagittaria ovata.

Sagittaire à feuilles ovales.

P.J. Redouté pinx.

Bessin sculp

泽泻慈姑

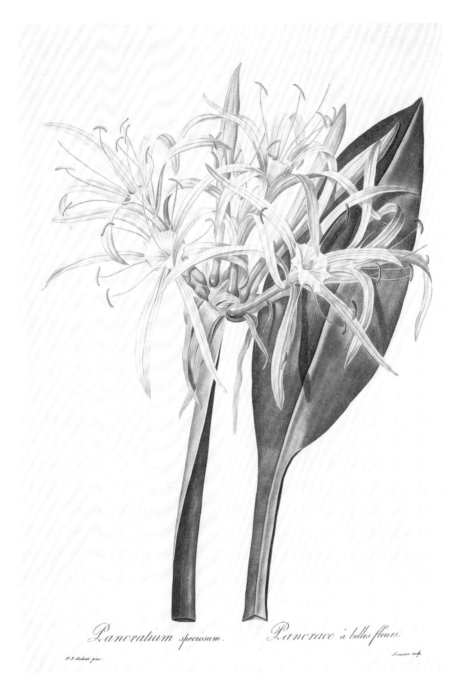

Pancratium speciosum. *Pancrace à belles fleurs.*

P. J. Redouté pinx. Lemaire sculp.

螯蟹百合

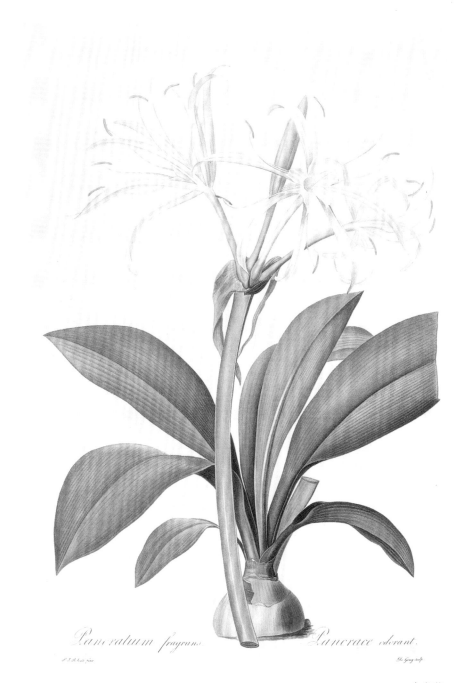

Pancratium fragrans. *Pancrace odorant.*

P.J. Redoute pinx. De Gouy sculp

水鬼蕉

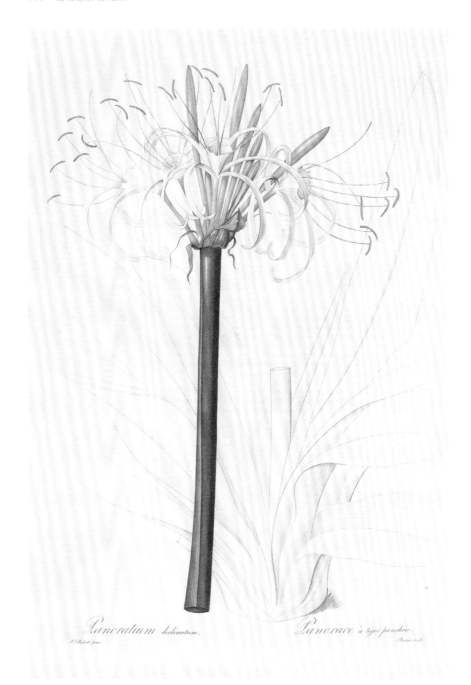

Pancratium declinatum.

Pancrace à tiges panchées.

P.J. Redouté pinx.

Bessin sculp.

加勒比蜘蛛百合

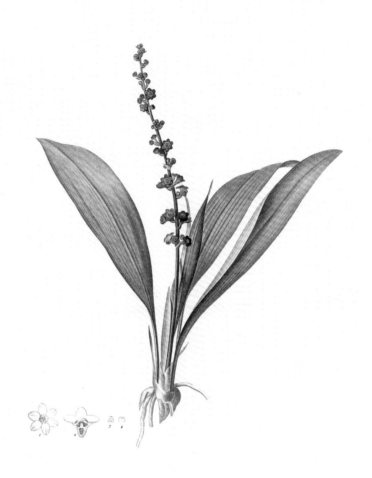

Peliosanthes Teta.　　　　*Peliosanthe Teta.*

P.J. Redouté pinx.　　　　Langlois sculp.

簇花球子草

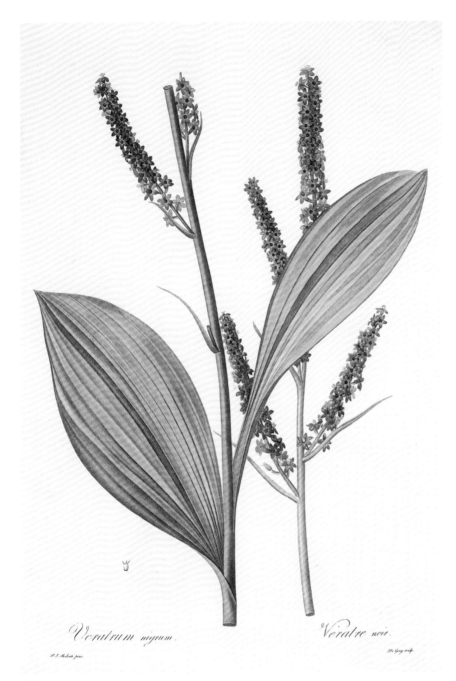

Veratrum nigrum.

Veratre noir.

P.J. Redoute pinx.

De Gouy sculp.

藜芦

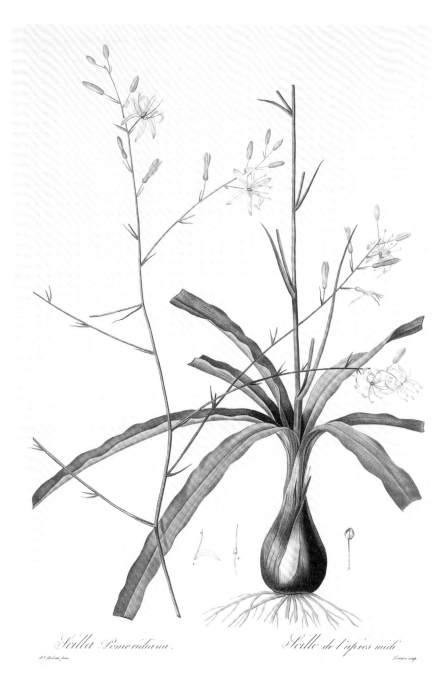

Scilla Pomeridiana. *Scille de l'après midi.*

P.J. Redouté pinx. Linéaire sculp.

皂百合

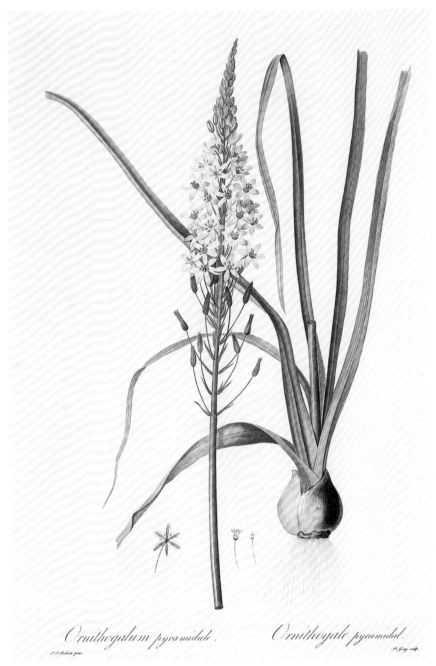

Ornithogalum pyramidale. *Ornithogale pyramidal.*

垂花虎眼万年青

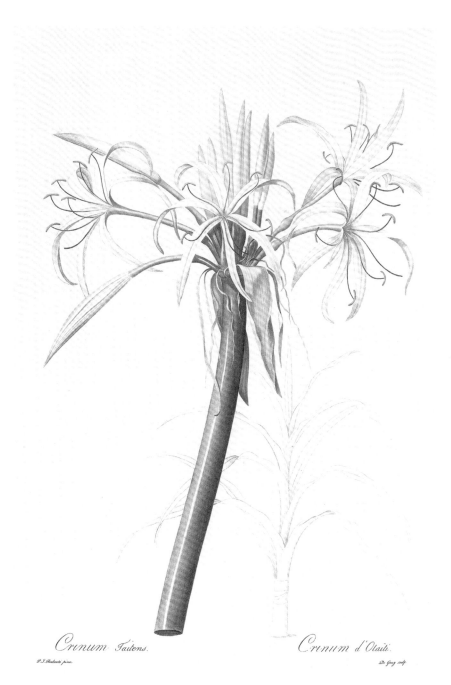

Crinum Taitens.

P.J. Redouté pinx.

Crinum d'Otaiti.

De Gouy sculp.

亚洲文殊兰

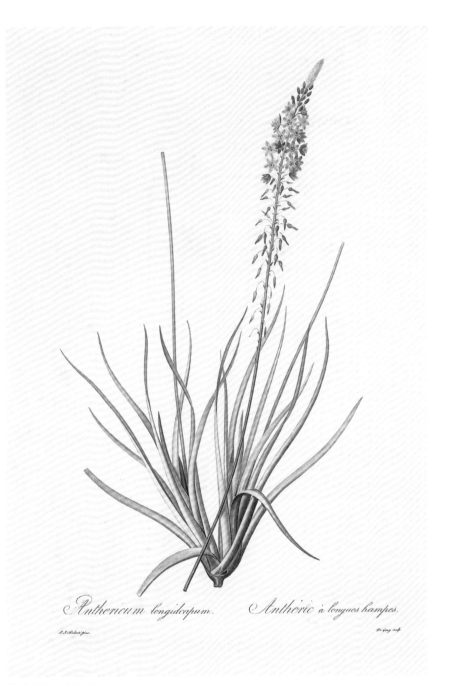

Anthericum longicapum. *Anthéric à longues hampes.*

P.J.Redouté pinx. De Gouy sculp.

带球茎白叶须尾草

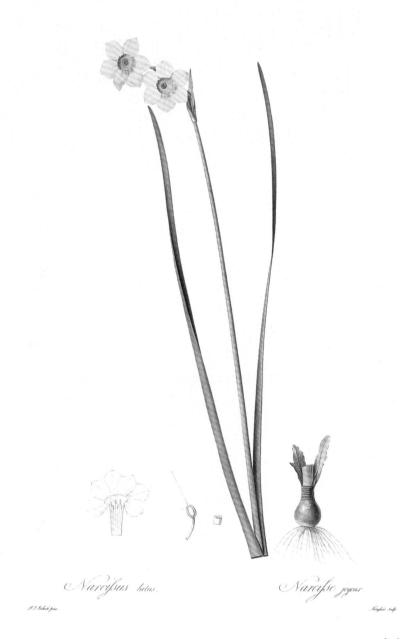

Narcissus luteus.

Narcisse joyeux.

P.J. Redouté pinx.

Langlois Sculp.

双色水仙

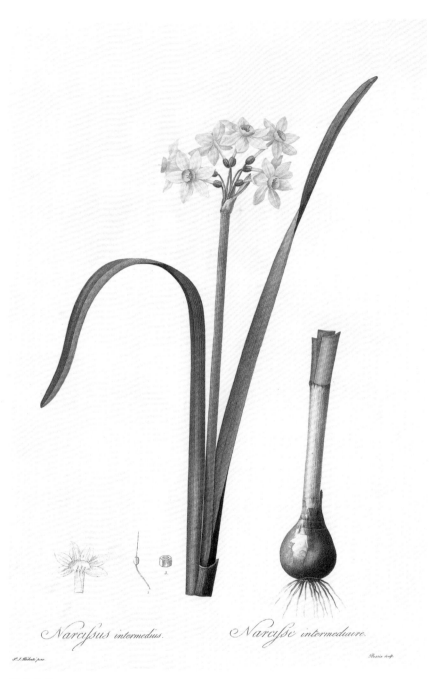

Narcissus intermedius.　　　*Narcisse intermediaire.*

圆莛水仙

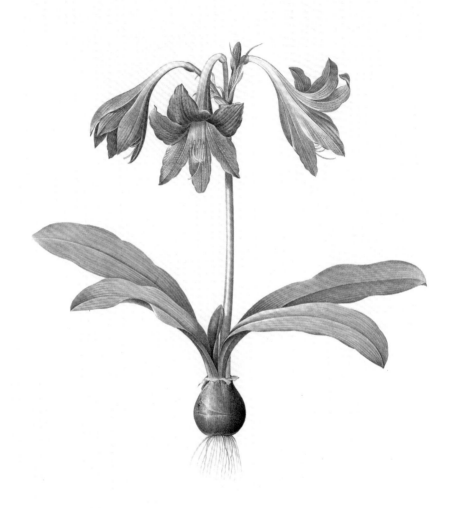

Amaryllis reticulata.　　*Amaryllis en réseau.*

P.J Redouté pinx.　　Langlois sculp.

白肋朱顶红

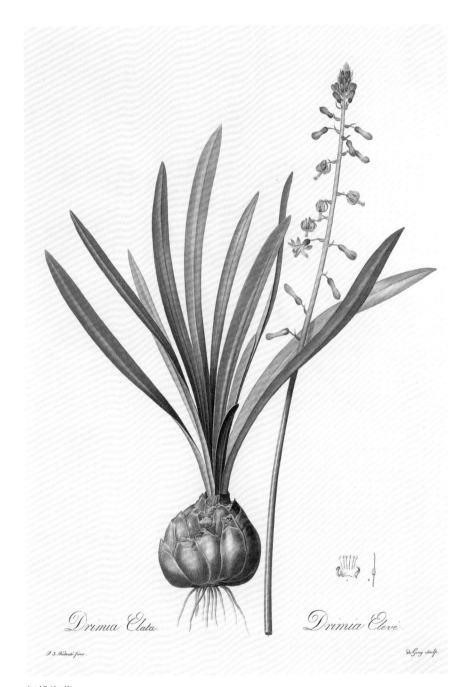

Drimia Elata.　　　*Drimia Cleve.*

P. J. Redouté pinx.　　　De Gouy Sculp.

银桦海葱

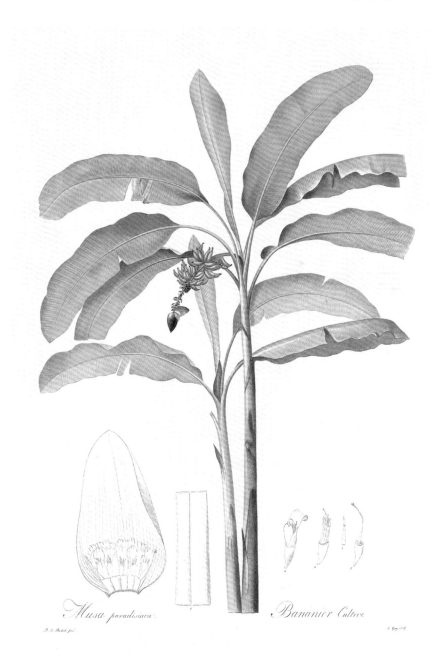

Musa paradisiaca.

P. J. Redouté pinx.

Bananier Cultivé

L. Guyard sculp.

大蕉

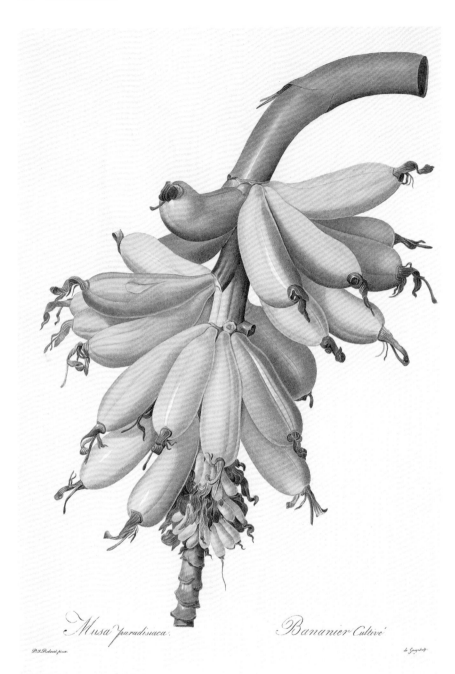

Musa paradisiaca. *Bananier Cultivé.*

P.J.Redouté pinx. de Gouy sculp.

大蕉

Tulipa Cornuta.　　　　　*Tulipe à fleurs pointues*

P. J. Redouté pinx.　　　　　　　　　　　　　　　Bessin sculp.

尖瓣郁金香

Asparagus Amarus.　　Asperge Amere

P.J. Redouté pinx.　　Langlois sculp

滨海天门冬

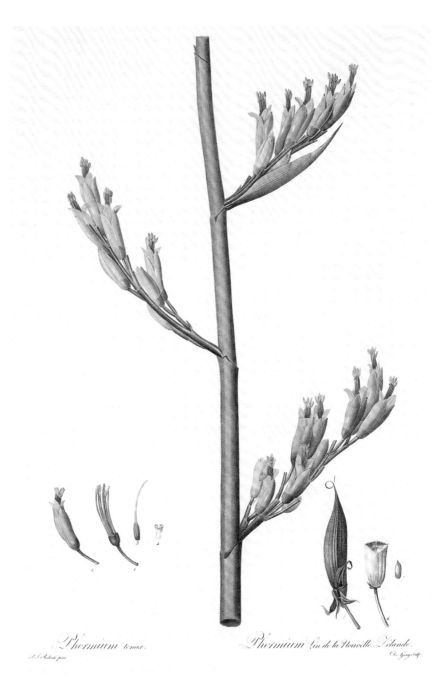

Phormium tenax.

R.I. Redouté pinx.

Phormium Lin de la Nouvelle Zélande.

De Gouy Sculp.

麻兰

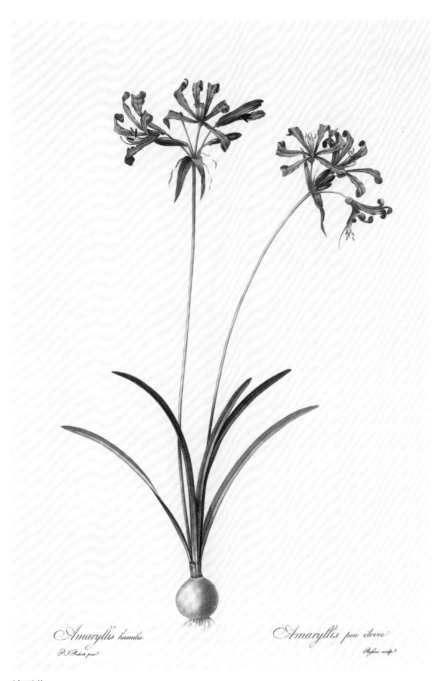

Amaryllis humilis.

P. J. Redouté pinx.t

Amaryllis peu élevée.

Bessin sculp.t

纳丽花

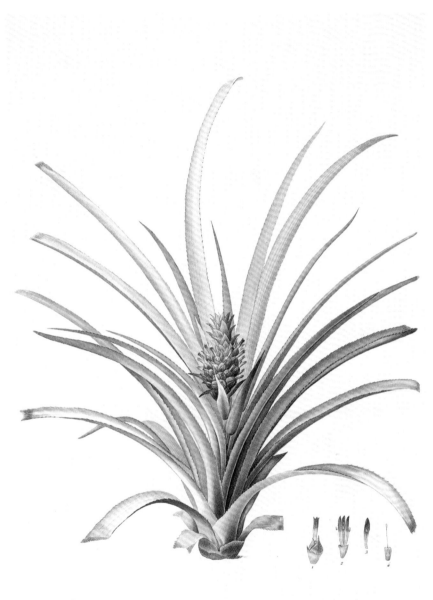

Bromelia Ananas.　　*Ananas cultivé*

P. J. Redouté pinx.̍　　　　　　　　　　R. G. Gerey ?

凤梨

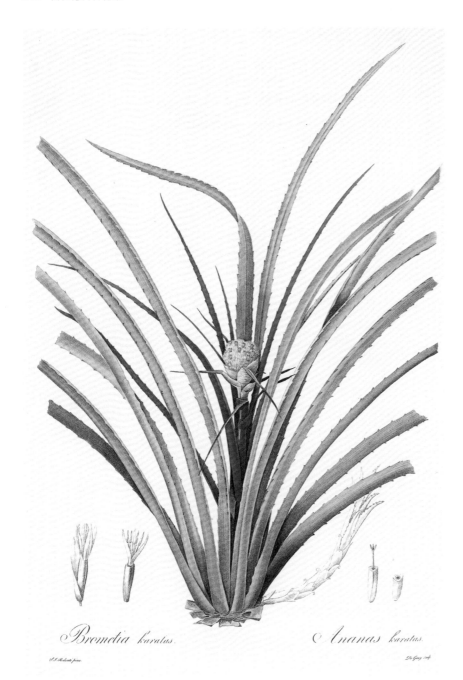

Bromelia karatas.　　　　*Ananas karatas.*

P.J.Redouté pinx.　　　　De Gouy sculp.

企鹅红心凤梨

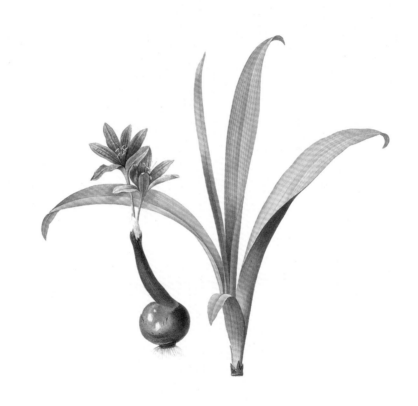

Colchicum arenarium.　　　*Colchique des sables.*

P. J. Redouté pinx.　　　　　　　　　Chapuy sculp.

沙地秋水仙

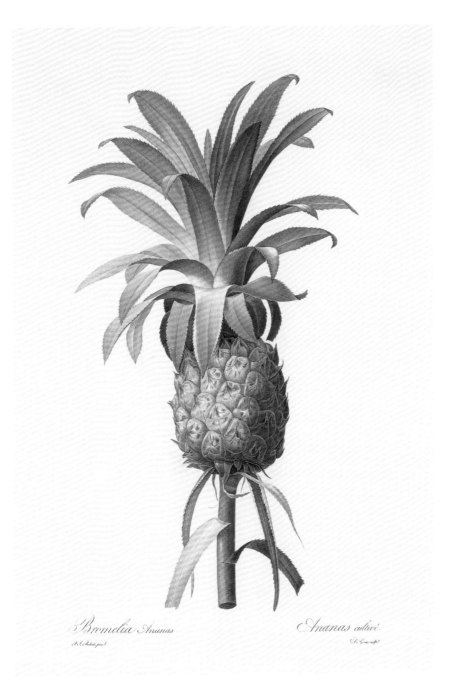

Bromelia Ananas *Ananas cultivé.*

凤梨

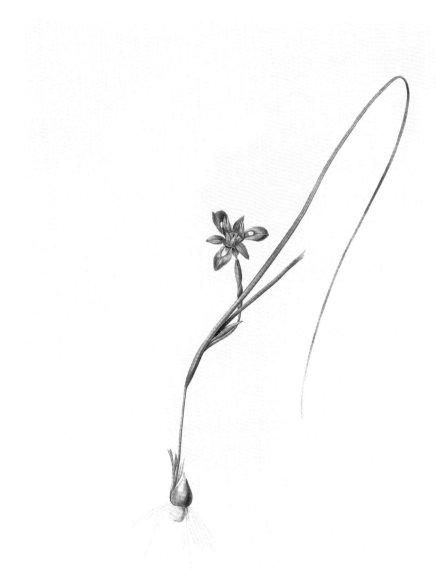

Iris sisyrinchium. Var.

Iris double bulbe, à fleur violet-pâle.

P.J. Redouté pinx.

Chapuy sculp.

阴阳兰

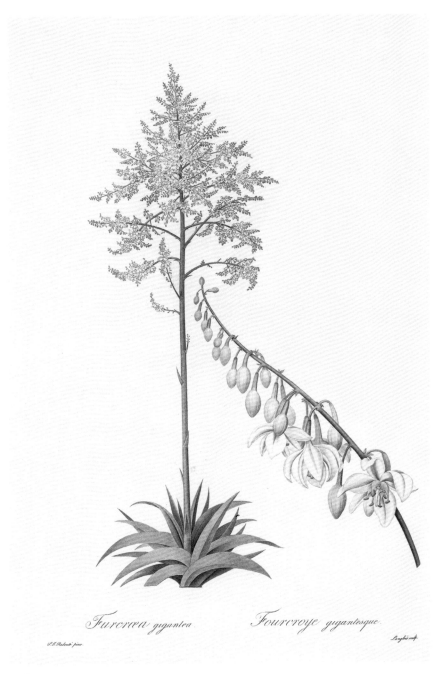

Furcræa gigantea.　　*Fourcroye gigantesque.*

P.J.Redouté pinx.　　　　　　　　　　　　Langlois sculp.

巨麻

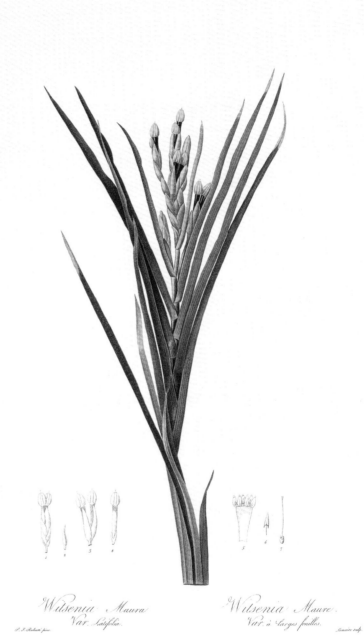

Witsenia Maura
Var. *Latifolia.*

P. J. Redouté pinx.

Witsenia Maure.
Var. à larges feuilles.

Lemaire sculp.

金木鸢尾

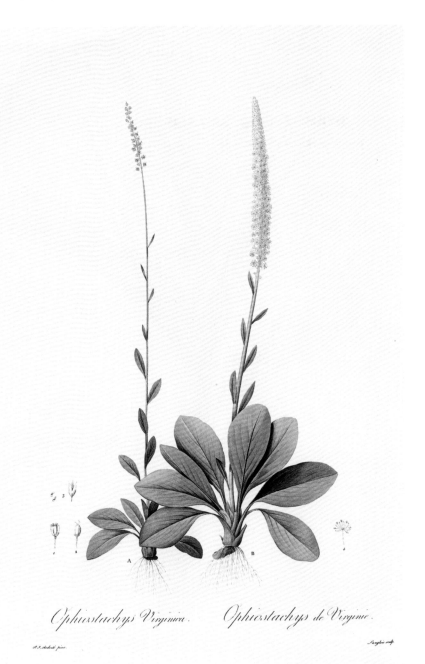

Ophiostachys Virginica.　　*Ophiostachys de Virginie.*

P.J. Redouté pinx.　　　　　　　　　　Langlois sculp.

魔棒花

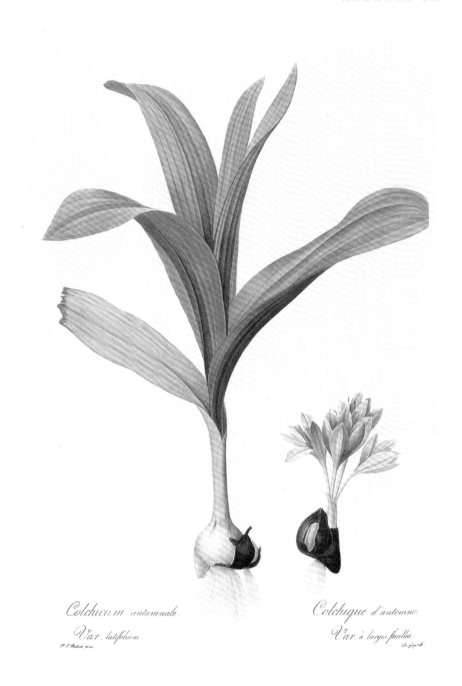

Colchicum autumnale.
Var. latifolium.
P. J. Redouté pinx

Colchique d'automne.
Var. à larges feuilles.
De gingin

秋水仙

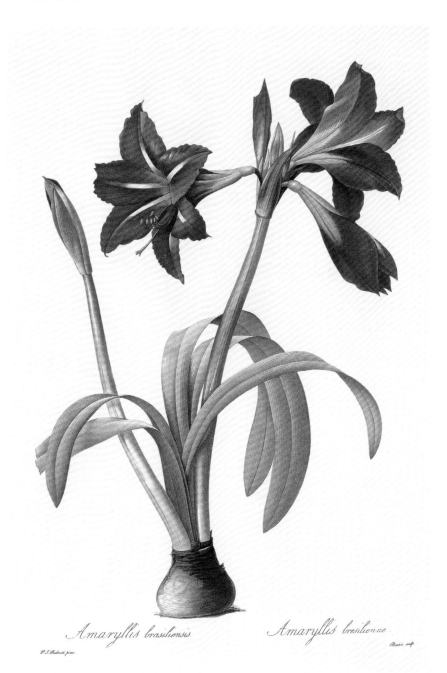

Amaryllis brasiliensis.　　　　*Amaryllis bresilienne.*

P.J. Redouté pinx.　　　　　　　　　　　　Bessin sculp.

朱顶红

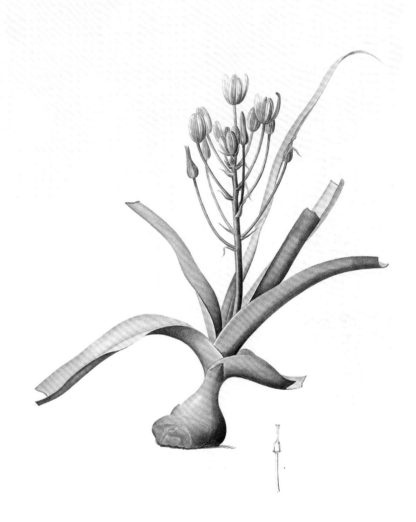

Albuca fastigiata. *Albuca pyramidal.*

P. J. Redouté pinx. Langlois sculp.

灯笼状哨兵花

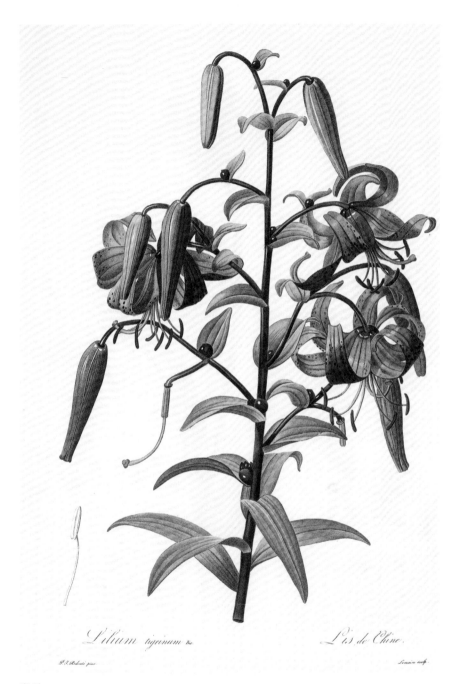

Lilium tigrinum Ba.　　　　*Lis de Chine.*

P.J. Redouté pinx.　　　　Lemaire sculp.

卷丹

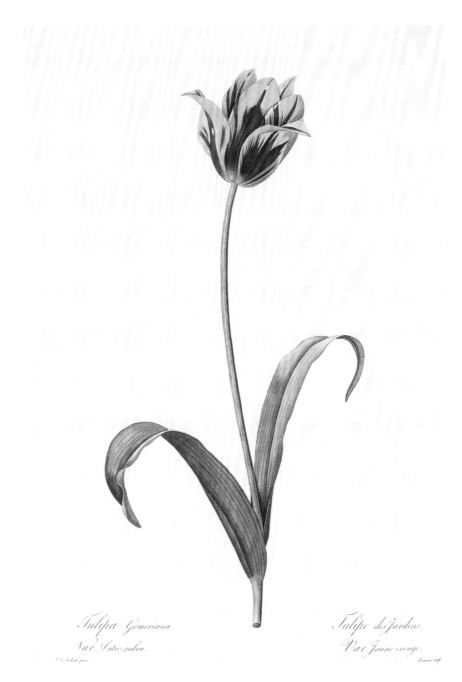

Tulipa Gesneriana.
Var. Luteo-rubra.

Tulipe des Jardins.
Var. Jaune-rouge.

郁金香

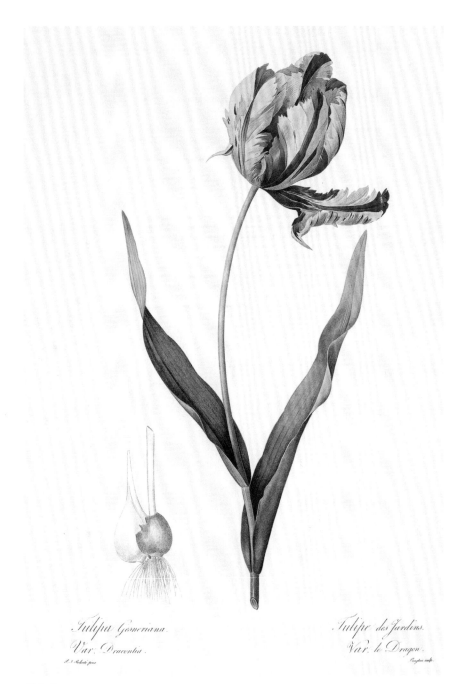

Tulipa Gesneriana.
Var. Dracontia.

P. J. Redouté pinx.

Tulipe des Jardins.
Var. le Dragon.

Bouquet sculp.

郁金香

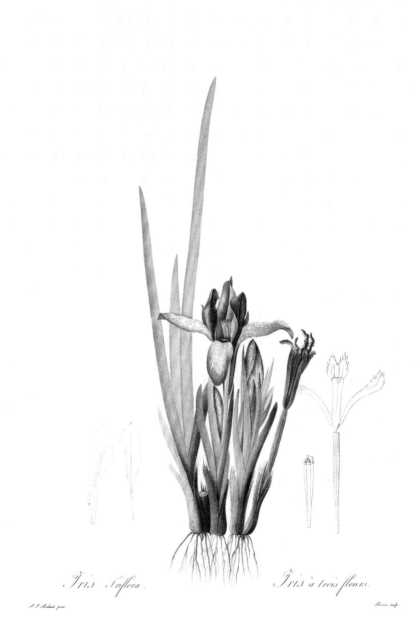

Iris Triflora.　　　　　　*Iris à trois fleurs.*

P. J. Redouté pinx.　　　　　　　　Bessin sculp.

马蔺

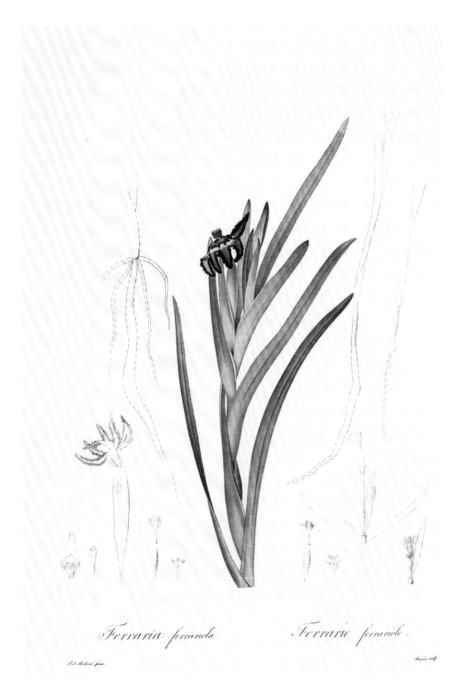

Ferraria ferrariola *Ferrarie ferrariole*

P.J. Redouté pinx. Bessin sculp.

魔星兰

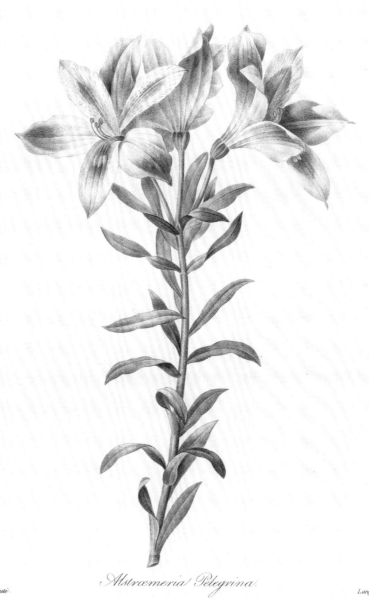

Alstrœmeria Pelegrina

P. J. Redouté.

Langlois.

紫红六出花

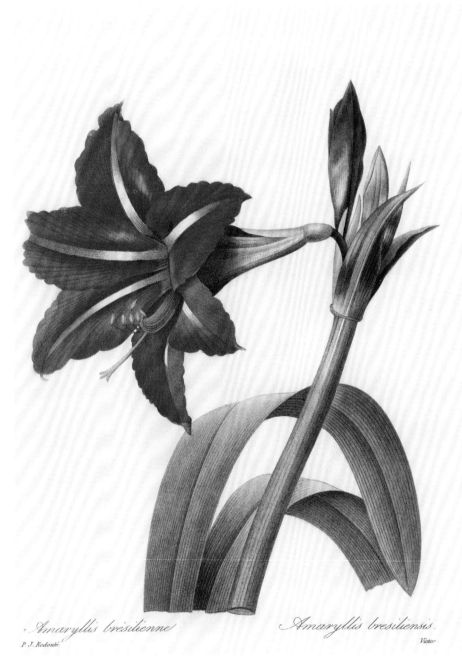

Amaryllis brésilienne

Amaryllis bresiliensis.

P. J. Redouté

Victor

朱顶红

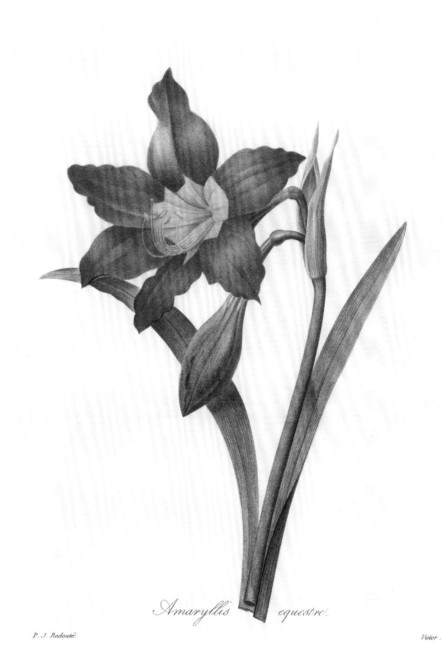

Amaryllis equestre.

P. J. Redouté.

Victor.

石榴朱顶红

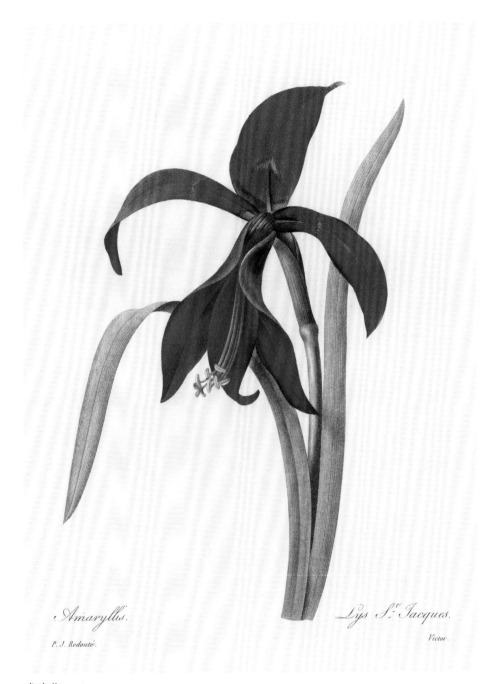

Amaryllis.

Lys S.t Jacques.

P. J. Redouté.

Victor.

龙头花

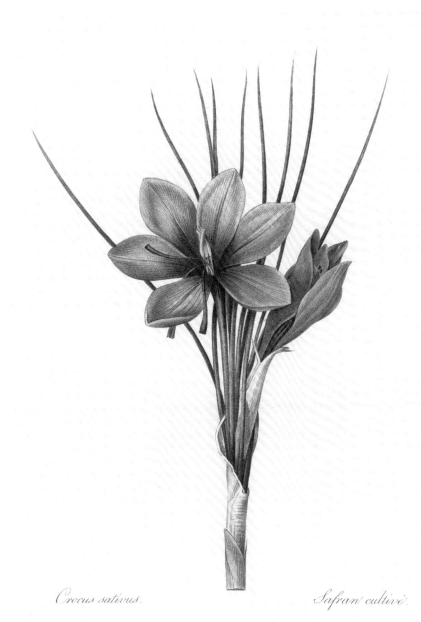

Crocus sativus.　　　　　　　　*Safran cultivé.*

P. J. Redouté.　　　　　　　　　　　　　　　　Langlois

番红花

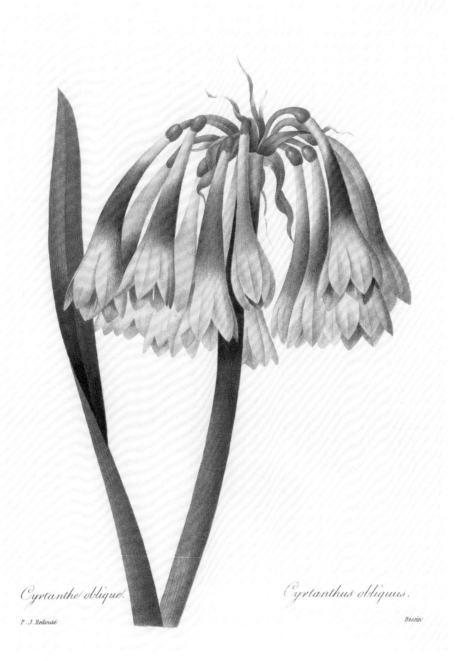

Cyrtanthe oblique.

Cyrtanthus obliquus.

P. J. Redouté

Bessin

偏花曲管花

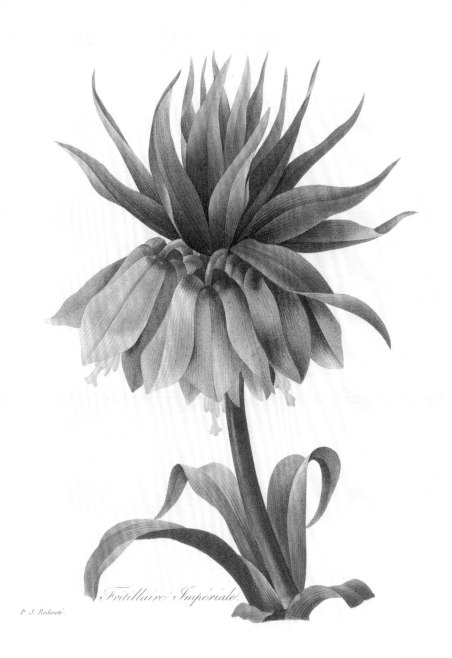

Fritillaire Impériale.

P. J. Redouté.

皇冠贝母

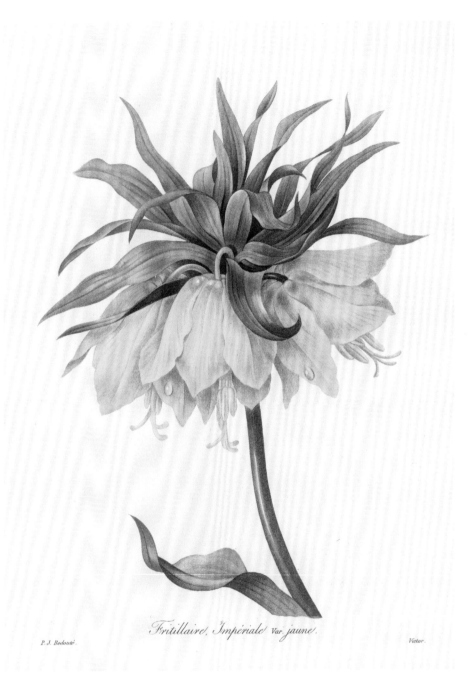

Fritillaire, Impériale Var. *jaune.*

P. J. Redouté. Victor.

皇冠贝母

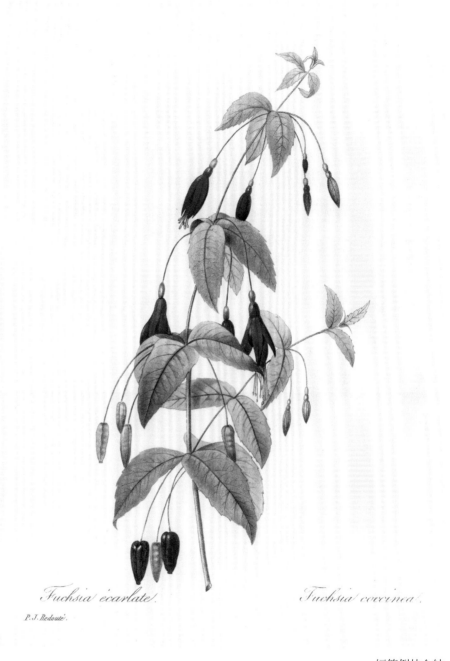

Fuchsia écarlate.

P. J. Redouté.

Fuchsia coccinea.

短筒倒挂金钟

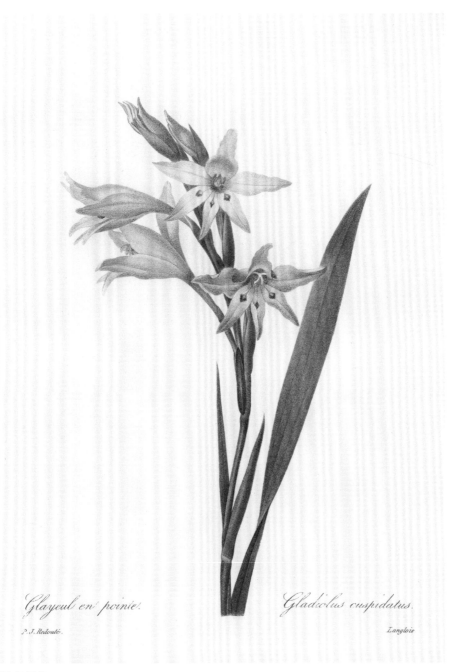

Glayeul en poinie.

Gladiolus cuspidatus.

P. J. Redouté.

Langlois

波瓣唐菖蒲

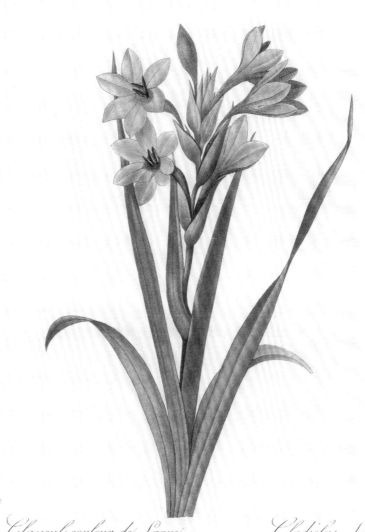

Glayeul couleur de Laqué. *Gladiolus Laceratus.*

P. J. Redouté. Chapuy.

珠芽弯管鸢尾

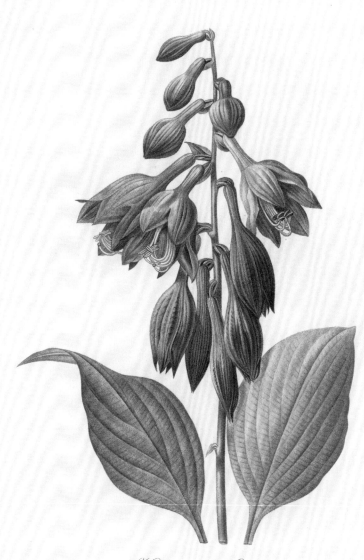

Hemerocallis Cœrulea.

P. J. Redouté.

紫萼

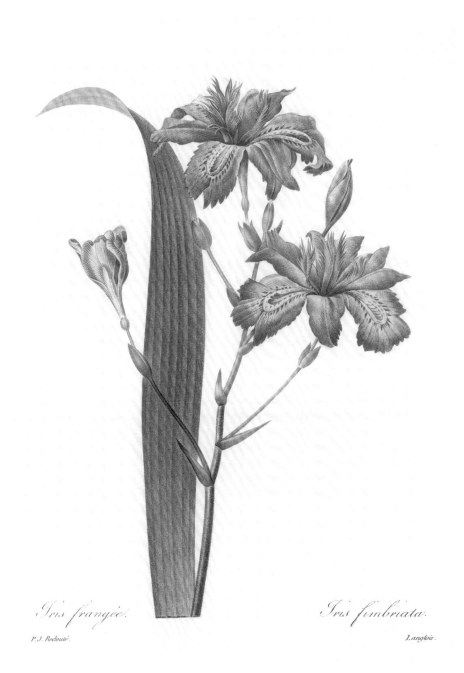

Iris frangée.

P. J. Redouté.

Iris fimbriata.

Langlois.

蝴蝶花

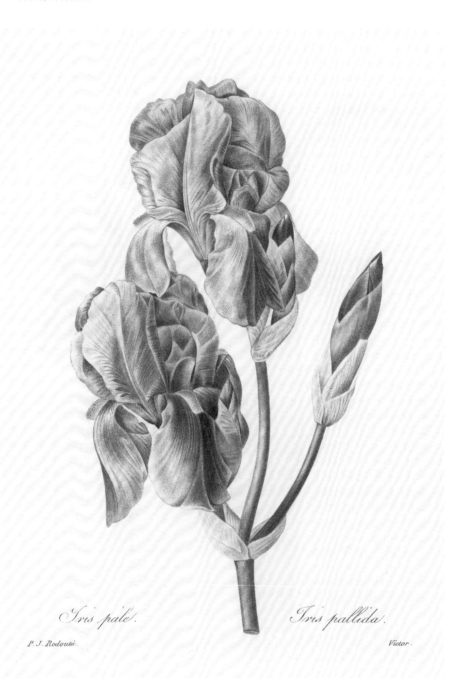

Iris pale. *Iris pallida.*

P. J. Redouté. Victor.

香根鸢尾

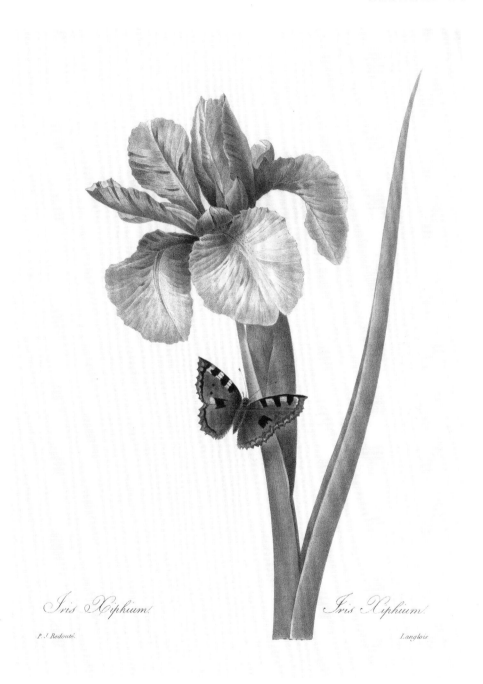

Iris Xiphium.

Iris Xiphium.

P. J. Redouté.

Langlois.

阔叶鸢尾

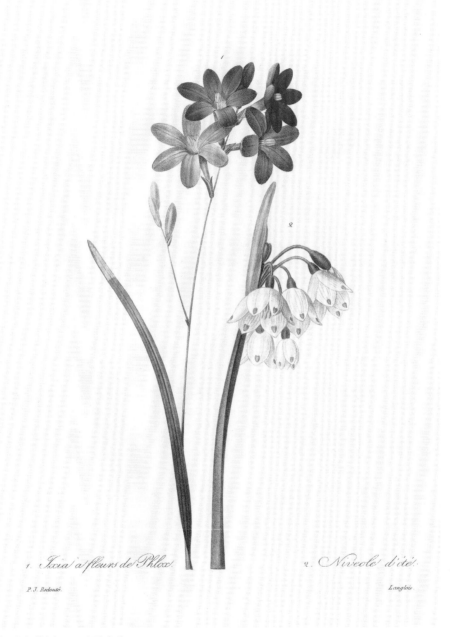

1. *Ixia à fleurs de Phlox.*　　　　2. *Niveole d'été.*

P. J. Redouté.　　　　　　　　　　Langlois.

1. 阔叶谷鸢尾；2. 夏雪片莲

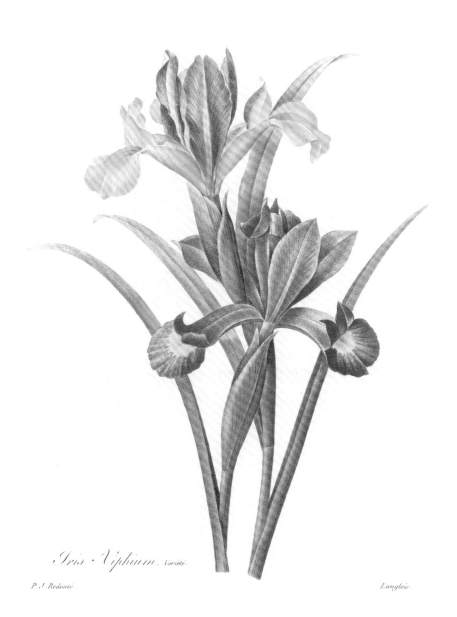

Iris Xiphium. Varieté.

P. J. Redouté.

Langlois.

西班牙鸢尾

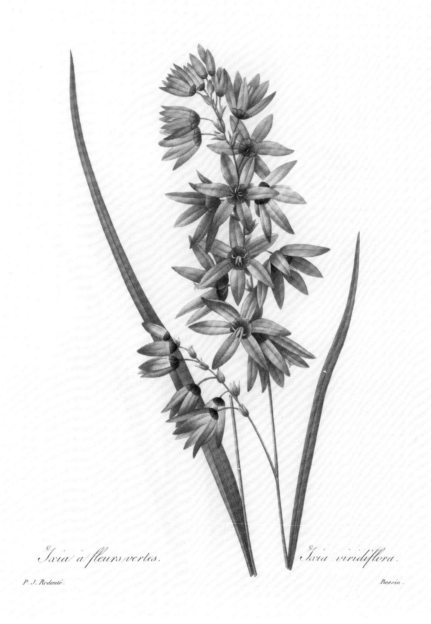

Ixia à fleurs vertes. *Ixia viridiflora.*

P. J. Redouté. Bessin.

绿花谷鸢尾

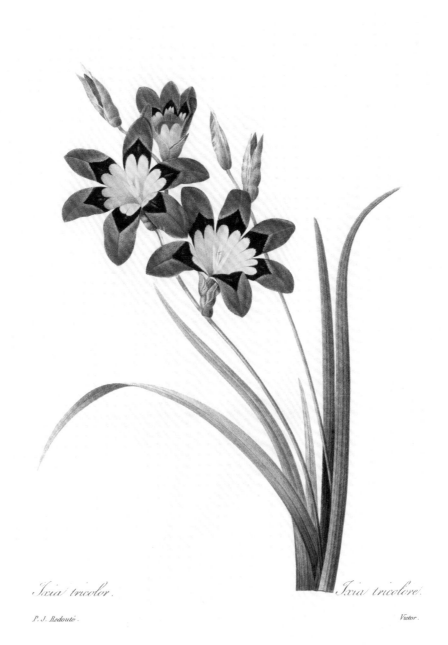

Ixia tricolor.

P. J. Redouté.

Ixia tricolore.

Victor.

三色魔杖花

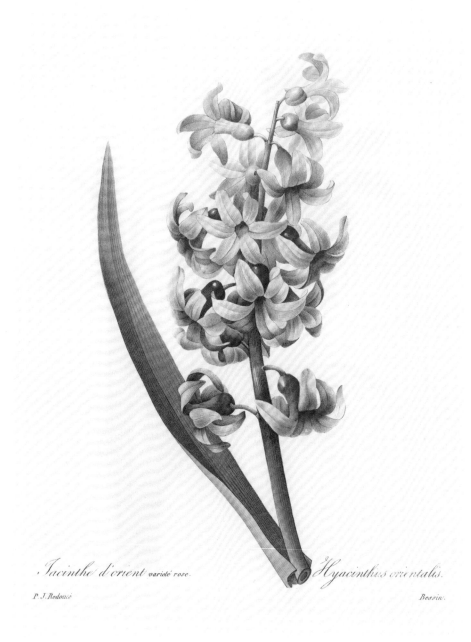

Jacinthe d'orient variété rose. *Hyacinthus orientalis.*

P. J. Redouté Bessin.

风信子

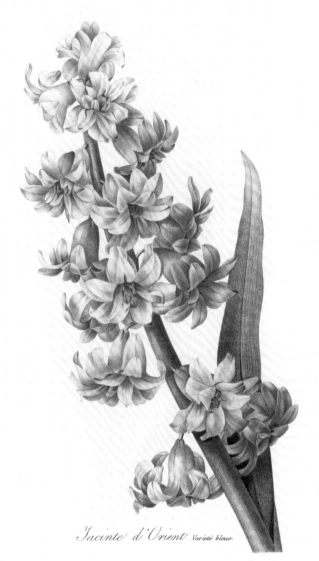

Jacinte d'Orient Varieté bleue.

P. J. Redouté.

Victor.

风信子

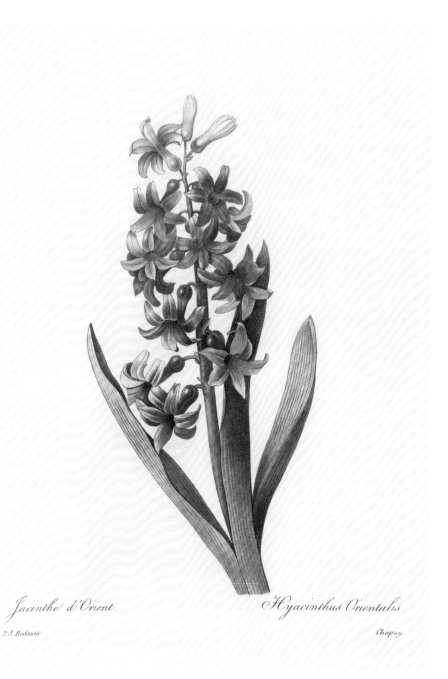

Jacinthe d'Orient.

Hyacinthus Orientalis.

P.J. Redouté

Chapuy

风信子

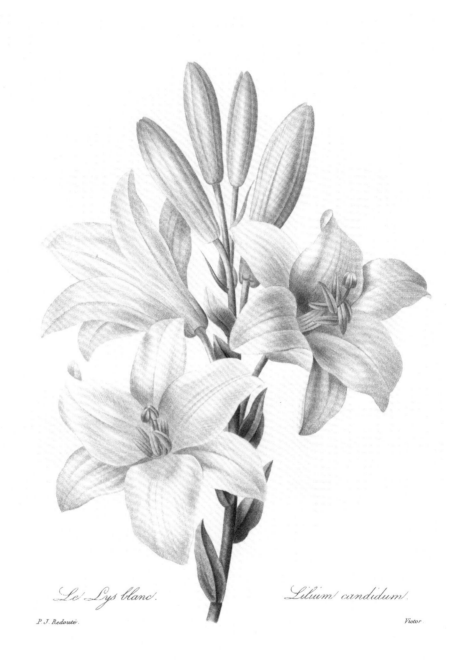

Le Lys blanc. Lilium candidum.

P. J. Redouté. Victor.

圣母百合

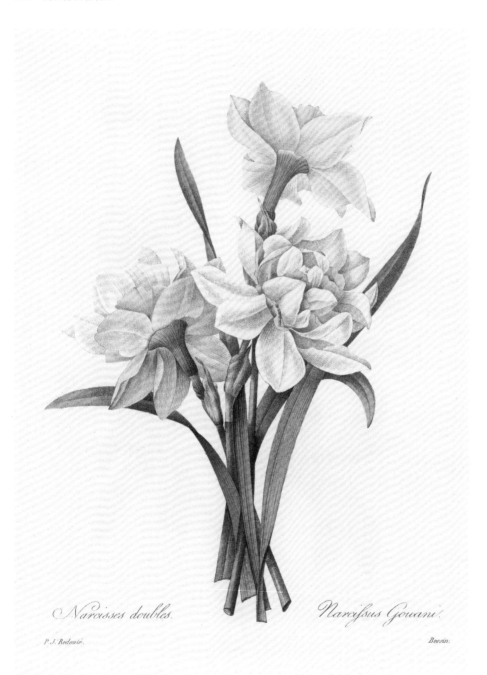

Narcisses doubles.

Narcissus Gouani.

P. J. Redouté.

Bessin.

橙黄水仙

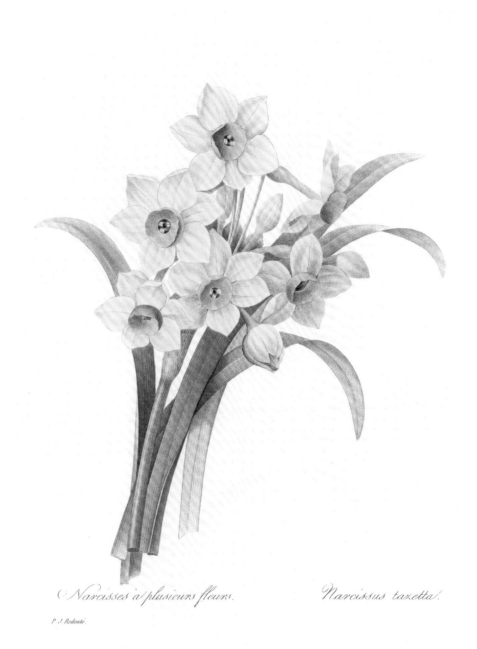

Narcisses à plusieurs fleurs.　　　　*Narcissus tazetta.*

P. J. Redouté.

欧洲水仙

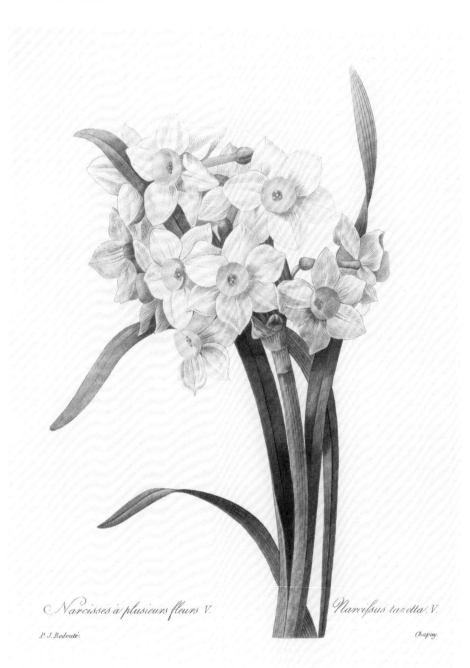

Narcisses à plusieurs fleurs V.

Narcissus tazetta V.

P. J. Redouté.

Chapuy.

水仙

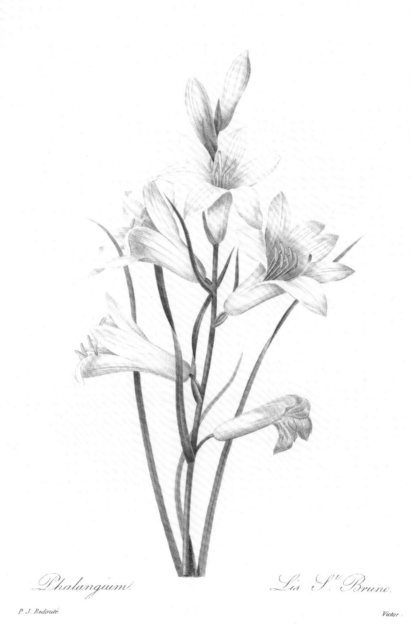

Phalangium.

Lis S.ᵗ Bruno.

P. J. Redouté

Victor.

天堂百合

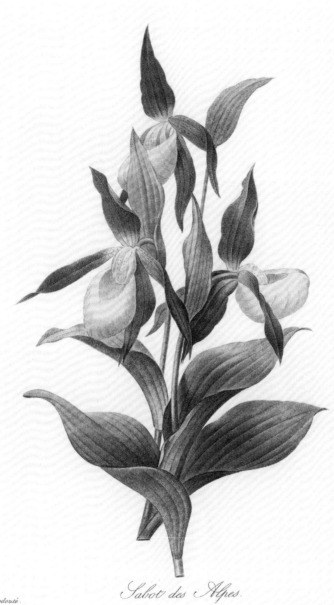

Sabot des Alpes.

P. J. Redouté.

Langlois.

杓兰

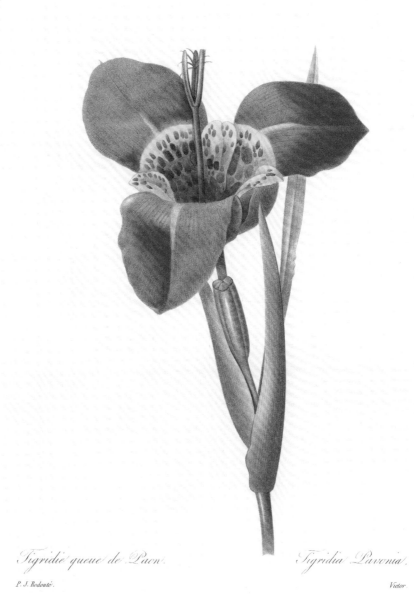

Tigridie queue de Paon.　　　　　　*Tigridia Pavonia.*

P. J. Redouté.　　　　　　　　　　　　　　　Victor.

虎皮花

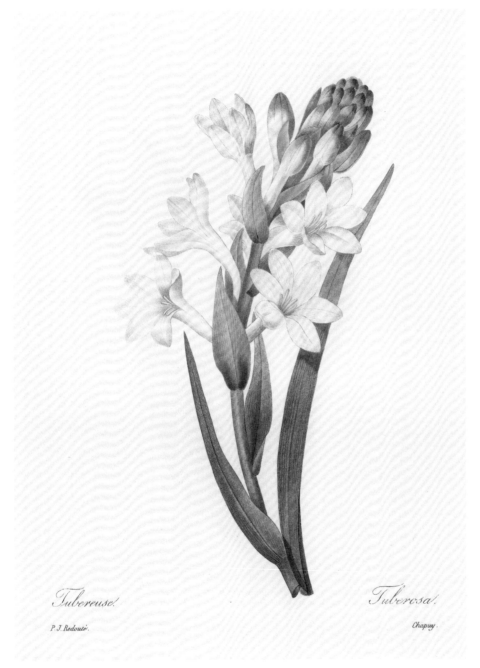

Tubereuse.　　　　　　　　　*Tuberosa.*

P. J. Redouté.　　　　　　　　　Chapuy.

晚香玉

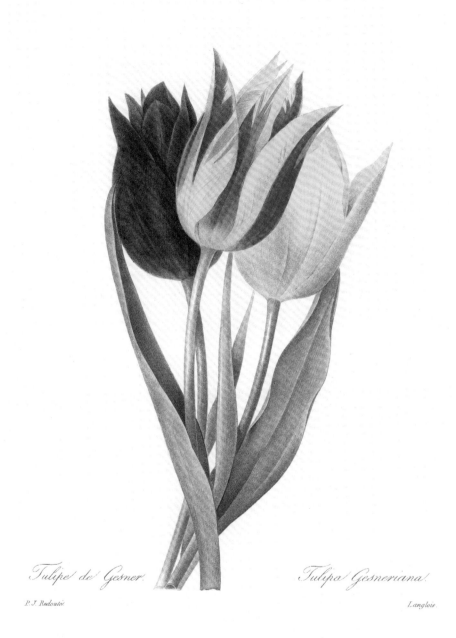

Tulipe de Gesner.　　　Tulipa Gesneriana.

P. J. Redouté.　　　　　　　　　　　Langlois.

郁金香

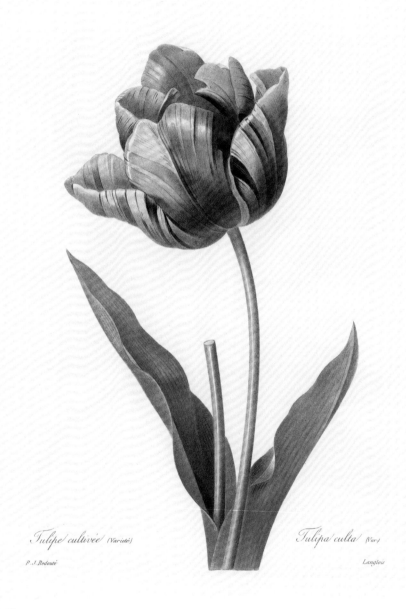

Tulipe cultivée (Variété)

P. J. Redouté

Tulipa culta (Var.)

Langlois

郁金香

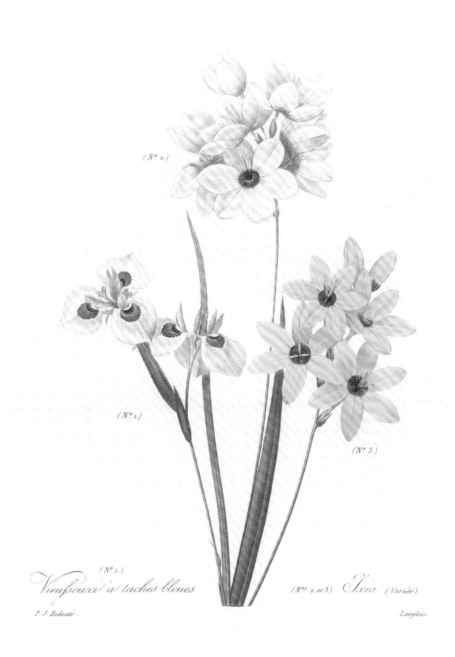

(N° 2.)

(N° 1.)

(N° 3.)

(N° 1.)
Vieufseuxi à taches bleues

P. J. Redouté.

(N°s 2. et 3.) *Irin* (Variété)

Langlois.

1. 三凸肖鸢尾；2. 多穗谷鸢尾；3. 谷鸢尾

索引

P2　加勒比蜘蛛百合
学名：*Hymenocallis caribaea* (L.) Herb.
英文名：Caribbean spider lily

P3　佛罗伦萨鸢尾
学名：*Iris germanica* L.
英文名：Florentine iris

P4　玉簪
学名：*Hosta plantaginea* (Lam.) Asch.
英文名：Plantain lily

P5　百子莲
学名：*Agapanthus africanus* (L.)Hoffmanns.
英文名：African lily

P6　火燕兰
学名：*Sprekelia formosissima* (L.) Herb.
英文名：Jacobean lily

P7　虎皮花
学名：*Tigridia pavonia*(L.f.) DC.
英文名：Tiger Flower

P8　红百合
学名：*Lilium pomponium* L.
英文名：Red lily

P9　滨海全能花
学名：*Pancratium maritimum* L.
英文名：Sea daffodil

P10　短筒朱顶红
学名：*Hippeastrum reginae*(L.)Herb.
英文名：Mexican lily, Queen's horse-star

P11　花朱顶红
学名：*Hippeastrum vittatum* (L'Hér.) Herb.
英文名：Barbados lily, Striped horse-star

P12　弯管鸢尾
学名：*Watsonia meriana* (L.)Mill.
英文名：Meriana watsonia

P13　唐菖蒲
学名：*Gladiolus cunonius* (L.) Gaertn.
英文名：Little sugar can

P14　沼红花
学名：*Helonias bullata* L.
英文名：Swamp pink

P15　北黄花菜
学名：*Hemerocallis lilioasphodelus* L.
英文名：Yellow day lily

P16　萱草
学名：*Hemerocallis fulva* (L.)L.
英文名：Orange day lily

P17　欧洲水仙
学名：*Narcissus tazetta* L.
英文名：Angel's tears

P18　黑花鸢尾
学名：*Iris susiana* L.
英文名：Mourning iris

P19　嘉兰
学名：*Gloriosa superba* L.
英文名：Climbing lily

P20　红蕊文殊兰
学名：*Crinum erubescens* L.f.ex Aiton
英文名：Blush-coloured crinum

P21　石榴朱顶红
学名：*Hippeastrum puniceum* (Lam.) Voss
英文名：Barbados lily

P22　萨尼亚纳丽花
学名：*Nerine sarniensis* (L.) Herb.
英文名：Guernsey lily

P23　紫红六出花
学名：*Alstroemeria pelegrina* L.
英文名：Pelegrina Incan lily

P24　绯红虎耳兰
学名：*Haemanthus coccineus* L.
英文名：April fool

P25　紫纹六出花
学名：*Alstroemeria ligtu* L.
英文名：Ligtu incan lily

P26　小鸢尾
学名：*Ixia monadelpha* D. Delaroche
英文名：Synfilamentous ixia

P27　山奈
学名：*Kaempferia galanga* L.
英文名：Round ginger lily

P28　假葱
学名：*Nothoscordum bivalve* (L.) Britton
英文名：Two-valved false garlic

P29　线纹鸢尾兰
学名：*Tritonia gladiolaris* (Lam.) Goldblatt & J. C. Manning
英文名：Lined tritonia, Pencilled corn-flag

P30　马蝶花
学名：*Neomarica northiana* (Schneev) Sprague
英文名：North's false flag

P31　油点百合
学名：*Ledebouria revoluta* (L. f.) Jessop
英文名：Revolute cape squill

P32　艳山姜
学名：*Alpinia zerumbet* (Pers,) B. L. Burtt & R. M. Smith
英文名：Shell ginger, Pink porcelain lily

P33　忽地笑
学名：*Lycoris aurea* (L'Hér.) Herb.
英文名：Golden hurricane lily

P98　蓝瑰花
　　学名：*Scilla lilio-hyacinthus* L.
　　英文名：Pyrenean squill

P99　花蔺
　　学名：*Butomus umbellatus* L.
　　英文名：Flowering rush

P100　橙花百合
　　学名：*Lilium bulbiferum* L.
　　英文名：Orange lily

P101　扁叶鸢尾
　　学名：*Iris planifolia* (Mill.) T. Durand & Schinz
　　英文名：Flat-leaved iris

P102　阔叶鸢尾
　　学名：*Iris latifolia* (Mill.) Voss
　　英文名：Broad-leaved iris

P103　欧铃兰
　　学名：*Convallaria majalis* L.
　　英文名：Lily-of-the-valley

P104　秋水仙
　　学名：*Colchicum autumnale* L.
　　英文名：Common naked ladies

P105　黄菖蒲
　　学名：*Iris pseudacorus* L.
　　英文名：Yellow flag

P106　东方鸢尾
　　学名：*Iris orientalis* Mill.
　　英文名：Lemonier's iris

P107　西伯利亚鸢尾
　　学名：*Iris sibirica* L.
　　英文名：Siberian iris

P108　杂色秋水仙
　　学名：*Colchicum variegatum* L.
　　英文名：Variegated naked ladies

P109　金木鸢尾
　　学名：*Witsenia maura* (L.) Thunb.
　　英文名：Moorish witsenia

P110　肖鸢尾
　　学名：*Moraea galaxia* (L.f.) Goldblatt & J. C. Manning
　　英文名：Oorlosie flower

P111　须根矮鸢尾
　　学名：*Iris pumila* L. subsp pumila
　　英文名：Dwarf bearded iris

P112　须根矮鸢尾
　　学名：*Iris pumila* L. subsp pumila
　　Dwarf bearded iris

P113　淡黄鸢尾
　　学名：*Iris lutescens* Lam.
　　英文名：Dwarf iris

P114　长颈狒狒花
　　学名：*Babiana tubulosa* (Burm. f.) Ker Gawl.
　　英文名：Long-tubed baboon-potato

P115　茖葱
　　学名：*Allium victorialis* L.
　　英文名：Alpine leek

P116　萨尼亚纳丽花
　　学名：*Nerine sarniensis* (L.) Herb.
　　英文名：Guernsey lily

P117　细叶庭菖蒲
　　学名：*Sisyrinchium tenuifolium* Hlumb. & Bonpl.ex Willd.
　　英文名：Slender-leaved blue-eyed-grass

P118　加尔西顿百合
　　学名：*Lilium chalcedonicum* L.
　　英文名：Red Turk's Cap

P119　柔软丝兰
　　学名：*Yucca filamentosa* L.
　　英文名：Adam's needle

P120　柔软丝兰
　　学名：*Yucca filamentosa* L.
　　英文名：Adam's needle

P121　欧洲慈姑
　　学名：*Sagittaria sagittifolia* L.
　　英文名：Arrowhead

P122　欧洲慈姑
　　学名：*Sagittaria sagittifolia* L.
　　英文名：Arrowhead

P123　韭芦荟
　　学名：*Bulbine alooides* (L.) Willd.
　　英文名：Leek lily

P124　须尾草
　　学名：*Bulbine frutescens* (L.) Willd.
　　英文名：Snake flower

P125　纹瓣鸢尾
　　学名：*Iris variegata* L.
　　英文名：V'ariegated iris

P126　淡黄鸢尾
　　学名：*Iris lutescens* Lam.
　　英文名：Dwarf iris

P127　矮小鸢尾
　　学名：*Iris humilis* Georgi
　　英文名：Low-growing iris

P128　纳金花
　　学名：*Lachenalia aloides* (L. f.) Engl.
　　英文名：Cape cowslip

P129　拜占庭绵枣儿
　　学名：*Scilla amoena* L.
　　英文名：Byzantine squill

P162 东方鸢尾
学名：*Iris orientalis* Mill.
英文名：Creamy-white iris

P163 簇花庭菖蒲
学名：*Sisyrinchium palmifolium* L.
英文名：Palm-leaved blue-eyed-grass

P164 水仙状水鬼蕉
学名：*Hymenocallis narcissiflora*(Jacq.)J. F.Macr.
英文名：Basket flower

P165 亚洲文殊兰
学名：*Crinum asiaticum* L.
英文名：Asiatic crinum

P166 粉美人蕉
学名：*Canna glauca* L.
英文名：Canna glauca

P167 毛小金梅草
学名：*Hypoxis hirsuta* (L.) Coville
英文名：Common goldstar

P168 香根鸢尾
学名：*Iris pallida* Lam.
英文名：Pleated iris

P169 彩色狒狒草
学名：*Babiana tubiflora* (L.f.) Ker Gawl.
英文名：Painted lady

P170 德国鸢尾
学名：*Iris × germanica* L.
英文名：Stiff iris

P171 香根鸢尾
学名：*Iris pallida* Lam.
英文名：Dalmatian iris

P172 淡色鸭跖草
学名：*Commelina pallida* Willd.
英文名：Pale commeline

P173 纹瓣鸢尾
学名：*Iris variegata* L.
英文名：Lemonyellow iris

P174 饰冠鸢尾
学名：*Iris cristata* Aiton
英文名：Dwarf iris

P175 小苞日光兰
学名：*Asphodeline liburnica* (Scop.) Rchb.
英文名：Yellow asphodel

P176 偏花曲管花
学名：*Cyrtanthus obliquus* (L.f.) Aiton
英文名：Knysna lily

P177 比海蝎尾蕉
学名：*Heliconia bihai* (L.) L.
英文名：Red palulu

P178 比海蝎尾蕉
学名：*Heliconia bihai* (L.) L.
英文名：Red palulu

P179 玉簪水仙
学名：*Proiphys amboinensis* (L.) Herb.
英文名：Cardwell lily,Christmas lily

P180 立金花属
学名：*Lachenalia pygmaea* (Jacq.) G. D. Duncan
英文名：Dwarf lachenalia

P181 南欧蒜
学名：*Allium ampeloprasum* L.
英文名：Wild leek

P182 豁裂花
学名：*Chasmanthe aethiopica*(L.)N.E.Br.
英文名：Flames, Flag lily

P183 墨西哥鸭跖草
学名：*Commelina dianthifolia* Delile
英文名：Carnation-leaved commeline

P184 圆头大花葱
学名：*Allium sphaerocephalon* L.
英文名：Round-headed leek

P185 虎耳兰
学名：*Haemanthus albiflos* Jacq.
英文名：April fool

P186 艳镜
学名：*Massonia depressa* Houtt.
英文名：Flattened massonia

P187 卷丹
学名：*Lilium lancifolium* Thunb.
英文名 Tiger lily, Devil lily

P188 企鹅红心凤梨
学名：*Bromelia pinguin* L.
英文名：Pinguin-bromelia

P189 千手丝兰
学名：*Yucca aloifolia* L.
英文名：Aloe yucca

P190 早花百子莲
学名：*Agapanthus praecox* Willd.
英文名：Lily-of-the-Nile

P191 美丽狭喙兰
学名：*Stenorrhynchos speciosum*(Jacq.)Rich.
英文名：Splendid narrow proboscis

P192 黄口水仙
学名：*Narcissus × medioluteus* Mill.
英文名：Yellow-centered daffodil

P193 酒杯花
学名：*Geissorhiza aspera* Goldblatt
英文名：Rough tile root

P194 蔓天冬
学名：*Asparagus scandens* Thunb.
英文名：Climbing asparagus

P195 泽泻慈姑
学名：*Sagittaria lancifolia* L.
英文名：Bulltongue arrowhead

P196 螯蟹百合
学名：*Hymenocallis speciosa* (L.f.ex Salisb.) Salisb.
英文名：Green-tinge spider lily

P197 水鬼蕉
学名：*Hymenocallis fragrans* (Salisb.) Salisb.
英文名：Fragrant spider lily

P198 加勒比蜘蛛百合
学名：*Hymenocallis caribaea* (L.) Herb.
英文名：Caribbean spider lily

P199 簇花球子草
学名：*Peliosanthes teta* Andrews
英文名：Teta dark-coloured flower

P200 藜芦
学名：*Veratrum nigrum* L.
英文名：Black false hellebore

P201 皂百合
学名：*Chlorogalum pomeridianum* (DC.) Kunth
英文名：Soap plant

P202 垂花虎眼万年青
学名：*Ornithogalum pyramidale* L.
英文名：Pyramidal Star-of-Bethlehem

P203 亚洲文殊兰
学名：*Crinum asiaticum var. pedunculatum* (R.Br.) Fosberg & Sachet
英文名：Swamp lily

P204 带球茎白叶须尾草
学名：*Bulbine lagopus* (Thunb.) N. E. Br.
英文名：Glaucous-leaved bulbine

P205 双色水仙
学名：*Narcissus × trilobus* L.
英文名：Cheerful narcissus

P206 圆莛水仙
学名：*Narcissus × intermedius* Loisel.
英文名：Intermediate narcissus|

P207 白肋朱顶红
学名：*Hippeastrum reticulatum* (L'Hér.) Herb.
英文名：Netted-veined hippeastrum

P208 银桦海葱
学名：*Drimia elata* Jacq.
英文名：Relativly-tall drimia

P209 大蕉
学名：*Musa × paradisiaca* L.
英文名：Eating banana

P210 大蕉
学名：*Musa × paradisiaca* L.
英文名：Eating banana

P211 尖瓣郁金香
学名：*Tulipa* 'cornuta' Delile
英文名：Horned tulip

P212 滨海天门冬
学名：*Asparagus maritimus* (L.) Mill.
英文名：Sea asparagus

P213 麻兰
学名：*Phormium tenax* J.R.Forst.&G. Forst.
英文名：New Zealand flax

P214 纳丽花
学名：*Nerine humilis* (Jacq.) Herb.
英文名：Mountain lily

P215 凤梨
学名：*Ananas comosus* (L.) Merr.
英文名：Cultivated ananas

P216 企鹅红心凤梨
学名：*Bromelia pinguin* L.
英文名：Pinguin-bromelia

P217 沙地秋水仙
学名：*Colchicum arenarium* Waldst. & Kit.
英文名：Naked ladies in the sand|

P218 凤梨
学名：*Ananas comosus* (L.) Merr.
英文名：Cultivated ananas

P219 阴阳兰
学名：*Moraea sisyrinchium* (L.) Ker Gawl.
英文名：Barbary nut

P220 巨麻
学名：*Furcraea foetida* (L.) Haw.
英文名：Giant caluya

P221 金木鸢尾
学名：*Witsenia maura* (L.) Thunb.
英文名：Moorish witsenia

P222 魔棒花
学名：*Chamaelirium luteum* (L.) A. Gray
英文名：Blazing star

P223 秋水仙
学名：*Colchicum autumnale* L.
英文名：Common naked ladies

P224 朱顶红
学名：*Hippeastrum striatum* (Lam.) H. E.Moore
英文名：Striped Barbados lily

P225 灯笼状哨兵花
学名：*Albuca schoenlandii* Baker
英文名：Schoenland's lantern-flower

P226 卷丹
　　学名：*Lilium lancifolium* Thunb.
　　英文名：Tiger lily, Devil lily

P227 郁金香
　　学名：*Tulipa × gesneriana* L.
　　英文名：Yellow-red variety of Gesner's tulip

P228 郁金香
　　学名：*Tulipa × gesneriana* L.
　　英文名：Dracontium-variety of Gesne's tulip

P229 马蔺
　　学名：*Iris lactea* Pall.
　　英文名：Three-flowered iris

P230 魔星兰
　　学名：*Ferraria ferrariola* (Jacq.) Willd.
　　英文名：Starfish lily

P231 紫红六出花
　　学名：*Alstroemeria pelegrina* L.
　　英文名：Pelegrina Incan lily

P232 朱顶红
　　学名：*Hippeastrum striatum*(Lam.) H.E.Moore
　　英文名：Striped Barbados lily,Fire lily

P233 石榴朱顶红
　　学名：*Hippeastrum puniceum*(Lam.) Kuntze
　　英文名：Barbados lily

P234 龙头花
　　学名：*Sprekelia formosissima* (L.) Herb.
　　英文名：Jacobean lily

P235 番红花
　　学名：*Crocus sativus*L.
　　英文名：Saffron crocus

P236 偏花曲管花
　　学名：*Cyrtanthus obliquus*(L.f.) Aiton
　　英文名：Knysna lily

P237 皇冠贝母
　　学名：*Fritillaria imperialis* L.
　　英文名：Crown imperial

P238 皇冠贝母
　　学名：*Fritillaria imperialis* L.
　　英文名：Crown imperial

P239 短筒倒挂金钟
　　学名：*Fuchsia magellanica* Lam.
　　英文名：Hardy fuchsia

P240 波瓣唐菖蒲
　　学名：*Gladiolus undulatus* L.
　　英文名：Undulated painted lady

P241 珠芽弯管鸢尾
　　学名：*Watsonia meriana* (L.) Mill.
　　英文名：Meriana watsonia

P242 紫萼
　　学名：*Hosta ventricosa* Stearn
　　英文名：Blue plantain lily

P243 蝴蝶花
　　学名：*Iris japonica* Thunb.
　　英文名：Japanese iris

P244 香根鸢尾
　　学名：*Iris pallida* Lam.
　　英文名：Sweet iris,Dalmatian iris

P245 阔叶鸢尾
　　学名：*Iris latifolia* (Mill.) Voss
　　英文名：Broad-leaved iris

P246 1. 阔叶谷鸢尾；2. 夏雪片莲
　　学名：*Ixia latifolia*D. Delaroche; *Leucojum aestivum* L.
　　英文名：Broad-leaved ixia; Summer snowflake

P247 西班牙鸢尾
　　学名：*Iris xiphium* L.
　　英文名：Spanish iris

P248 绿花谷鸢尾
　　学名：*Ixia viridiflora* Lam.
　　英文名：Turquoise ixia

P249 三色魔杖花
　　学名：*Sparaxis tricolor* (Schneev.) Ker Gawl.
　　英文名：Harlequin flower

P250 风信子
　　学名：*Hyacinthus orientalis* L.
　　英文名：Common hyacinth,Garden hyacinth,Duth hyacinth

P251 风信子
　　学名：*Hyacinthus orientalis* L.
　　英文名：Common hyacinth,Garden hyacinth,Duth hyacinth

P252 风信子
　　学名：*Hyacinthus orientalis* L.
　　英文名：Common hyacinth,Garden hyacinth,Duth hyacinth

P253 圣母百合
　　学名：*Lilium candidum* L.
　　英文名：Madonna lily

P254 橙黄水仙
　　学名：*Narcissus × incomparabilis* Mill.
　　英文名：Nonesuch daffodil

P255 欧洲水仙
　　学名：*Narcissus tazestta* L. subsp. aureus (Jord. & Fourr.) Baker
　　英文名：Bunch-flowered narcissus

P256 水仙
　　学名：*Narcissus tazetta* L. subsp. italicus (Ker Gawl.) Baker
　　英文名：Bunch-flowered narcissus

P257 天堂百合
　　学名：*Paradisea liliastrum* (L.) Bertol.
　　英文名：St Bruno's lily

P258 **杓兰**
学名：*Cypripedium calceolus* L.
英文名：Lady's slipper orchid

P259 **虎皮花**
学名：*Tigridia pavonia*(L.f.) DC.
英文名：Tiger flower

P260 **晚香玉**
学名：*Agave polianthes* Thiede & Eggli
英文名：Tuberose

P261 **郁金香**
学名：*Tulipa × gesneriana* L.
英文名：Gesner's tulip

P262 **郁金香**
学名：*Tulipa × gesneriana* L.
英文名：Gesner's tulip

P263 1. **三凸肖鸢尾**；2. **多穗谷鸢尾**；3. **谷鸢尾**
学名：(1) *Moraea tricuspidata* (L. f.) G.J.Lewis;
(2) *Ixia polystachya* L.;
(3) *Ixia maculata* L.var.fusco-citrina (DC.) G.J.Lewis
英文名：无

责任编辑：邓秀丽
执行编辑：周　赟
封面设计：王　晟
版式设计：唐　泓
责任校对：杨轩飞
责任印制：张荣胜

图书在版编目（ＣＩＰ）数据

雷杜德百合花集 / （法）皮埃尔-约瑟夫·雷杜德绘
. -- 杭州 : 中国美术学院出版社，2022.5
　　ISBN 978-7-5503-2613-2

　　Ⅰ．①雷… Ⅱ．①皮… Ⅲ．①水彩画－花卉画－作品
集－法国－近代 Ⅳ．①J235

中国版本图书馆 CIP 数据核字(2021)第 164711 号

雷杜德百合花集

[法]皮埃尔-约瑟夫·雷杜德　绘

出 品 人：祝平凡
出版发行：中国美术学院出版社
地　　址：中国·杭州南山路218号/邮政编码：310002
网　　址：http://www.caapress.com
经　　销：全国新华书店
制　　版：杭州海洋电脑制版印刷有限公司
印　　刷：浙江省邮电印刷股份有限公司
版　　次：2022年5月第1版
印　　次：2022年5月第1次印刷
印　　张：18.5
开　　本：710mm×1000mm　1/16
字　　数：250千
书　　号：ISBN 978-7-5503-2613-2
定　　价：98.00元